圖・文

Fanyu

目錄

前言

所謂理想的生活是什麼呢？

四年前出版完前一本書後，下了決心離開插畫接案的工作，回到家中的傳產公司接班；接著隔年孩子出生，於是這些年的日子過著朝八晚六辦公室、週末和晚上陪伴孩子的生活，簡單普通卻很滿足。二十幾歲滿腦子只想做「喜歡的事」，並覺得唯有如此才是理想的生活面貌；三十幾歲學會了「愛上不得不做的事」，深感事物核心本質之相似，理想生活只是心境與認知的轉換罷了。

插畫的工作很難真正辭去，偶爾還是會有合作過的出版社、窗口來信邀稿，但自覺無法全心全職投入，因此不敢再接商業案。而褪去插畫工作者的身分，插畫卻沒因此離開我的生活，反倒變成是單純的興趣；也像是回歸到最初，當插畫還沒作為職業時的狀態。純粹的喜歡、純粹的記錄生活。

連續好多年，我會在一月一日那天，到書店挑選當年要使用的「一日一頁」手帳，象徵新年新希望的儀式。一日一頁的格式自由，彷彿在書寫生活之書：日子有時豐滿，有時潔白。我想每人心中或多或少都有「365日」的幻想，期許自己每天重複一件小事，每天能多堅持一點點，每天都能感知到美的時刻，或寫字或插畫或料理，點滴積累成豐碩果實。

　　日子是一個點一個點的過，走得勤些便串成了線：過了一年，回頭望又成了一面森林。

　　這兩年無法出國旅行或許少了新鮮刺激，但如普魯斯特提醒的：「真正的發現之旅，不在於尋找新風景，而是以新的眼光去看事物。」而這也是我長期寫日記，甚至寫每一本書的初衷：無論文字或插畫，我都還是希望可以傳遞出「透過記錄，能更覺知、讀到更多生活的細節，進而

感受美。」也就是說，先有覺知才有美，而非一味追求他人定義的理想生活場景。

世界被集體禁足的時期，同時也是一個難得的機會可以回歸內在、自我成長甚至產生質變。不僅孩子和我們待在家的時間變長，長輩能幫忙照顧陪伴孩子的時間也變長；隨之而來的，一個人待在書桌的時間變長了，邊刺繡邊聽Podcast 的時間變長了，讀書的時間變長了，畫圖的時間變長了，寫字的時間變長了……於是一本書於焉誕生。這是疫情前料想不到的發展。

禁足令像把篩子，在這些限制之下，我們被迫暫停、被迫休息、被迫安靜下來；而少了來自外界的眼光，事情變得單純多了，於是真正需要的事物便自然浮現。正因為能做的事選項變少了，一旦扣除掉旅行和社交所衍生的各種情報蒐集、聯繫討論，腦袋的空間似乎就被清出一塊空

地，足以耕耘那些一年之始便立下的目標，專注於和自己相處的時間空間；也漸漸長出勇氣和信心，相信自己有能力重拾過往的喜好。

在書上讀到林語堂《生活的藝術》摘要段落 ：「人類的生活終不過包括吃飯、睡覺、朋友間的離合、接風、餞行、哭笑、每隔二星期左右理一次髮、植樹、澆水，佇望鄰人從他的屋頂上掉下來等類的平凡事。」細想我的「生活」到底是什麼呢？細細拆開，不外乎整理掃除、燃一室薰香、閱讀反思和實行、細雨中散步、燉一鍋湯、週六早晨上荣市……以及，每一天的日記。這是一本如實記錄這兩三年生活的書，日子平淡家常，但因記錄卻又深刻鮮明。

謝謝鯨嶼總編湯的信任和設計捲子的協力合作，也謝謝一直在身邊協助陪伴的先生和家人。一張圖、一本書的完成從來不是一個人的事。

6
7
8
9
10
11
12
13
14
15
16
17
18
19
20
21

唇蜜／粉紅米
無香料無礦物油
希望氣色看起來
好一點。

去年沒在福袋檔期
間逛到無印，今
年雖然沒有購物清
單，但逛一圈也還是湊到
滿額2020（行
銷策略之可怕）

MUJI

買了衣物收納箱、
直角襪×三雙（麻
花織紋酒紅色
和格紋就很有
冬天氣氛、也把
舊的鬆掉襪子淘
汰）、巧克力麥片、
長竹筷30cm、面
膜。家用品真
是怎樣都買
不完啊。

新年添新襪，冬天有一雙酒紅色的麻花織紋襪，感覺格外溫暖；也順道採購家用品，
在家煮火鍋的季節，選了幾樣波佐見燒的豆皿和醬碟，靛藍色線條襯著白瓷，很符合
家裡餐桌上的藍白基本色。

January

8

WEDNESDAY (RU)

1 January
M T W T F S S
　　1 2 3 4 5
6 7 8 9 10 11 12
13 14 15 16 17 18 19
20 21 22 23 24 25 26
27 28 29 30 31

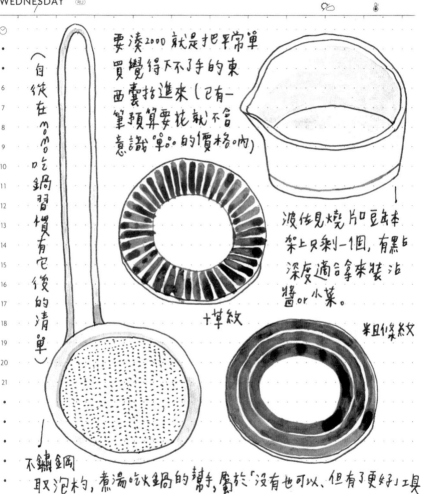

（自從在momo吃鍋習慣有它後的清單）

要湊2000 就是把平常單買覺得下不了手的東西囊括進來（已有一筆預算要花就不含意識單品的價格呐）

波佐見燒 片口盃本架上只剩1個，有點深度適合拿來裝沾醬or小菜。

十草紋

粗條紋

不鏽鋼

取泡杓，煮湯吃火鍋的幫手，屬於「沒有也可以、但有了更好」工具

□
□
□
□

January

18

SATURDAY

1 January
M	T	W	T	F	S	S
		1	2	3	4	5
6	7	8	9	10	11	12
13	14	15	16	17	18	19
20	21	22	23	24	25	26
27	28	29	30	31		

6
8
9
10
11
12
13
14
15
16
17
18
19
20
21

姐給
歆的(高
級)小禮物
(已淺慕)

孩子收到兩雙「marimekko」印有經典罌粟花朵的童襪。大人自己捨不得吃穿用的物品，往往捨得給予孩子並能得到更大的快樂。

1 January
M	T	W	T	F	S	S
		1	2	3	4	5
6	7	8	9	10	11	12
13	14	15	16	17	18	19
20	21	22	23	24	25	26
27	28	29	30	31		

趁折扣入手，
吊帶褲試穿
超可愛＋洋
裝和店員慫
推的髮帶，
滿足打扮
慾！

大地配色
的絲巾美

mamas
&papas

農曆年帶著孩子添購新衣。森林的秋色、橄欖綠、野花和橡實；那些雖然還是喜歡、
卻不適合自己的風格，統統延續在她身上。具有補償心理的裝扮樂趣。

yumaowu 來裕毛屋幫家裡冰箱補各種調味料（選擇標準除了盡可能少添加物化學不明物外，依舊是依外包裝，也不是要多老派沉穩，就能傳的設計，有些時髦的字體和配色製作者的用心哪）迸出心哪）

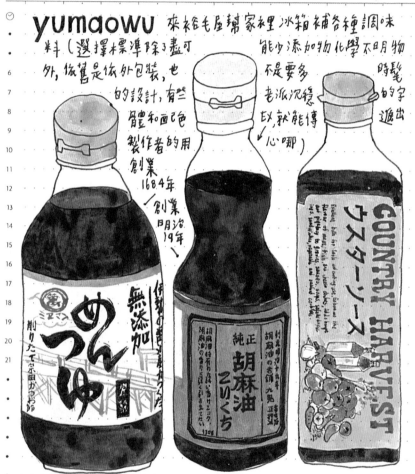

創業1684年／創業明治19年

無添加
めんつゆ

正純胡麻油こいくち

COUNTRY HARVEST ウスターソース

下廚一段時日後，漸漸找到家庭的味道。除了平日鹹香下飯的台式料理外，最常做的是日式家庭料理，食材和料理方式相近，差別在於調味料。而偷吃步的職業婦女總會找「つゆ」（鰹魚醬油露）作爲速成的萬用高湯基底。喜歡嘗試比較各家百年老牌つゆ。

February

2

SUNDAY

2 February
M	T	W	T	F	S	S
				1	2	
3	4	5	6	7	8	9
10	11	12	13	14	15	16
17	18	19	20	21	22	23
24	25	26	27	28	29	

6
7
8
9
10
11
12
13
14
15
16
17
18
19
20
21

久違的yokoneco,
美味的湯、米
飯焦菜、暖身
的熱紅酒和
暖心的
阿露斯

溫蔬菜們依舊鮮甜,烤胡蘿
蔔、栗子地瓜、田楽茄子...簡
單調味但不簡
單的料理,想
每月吃呀!
(目標)

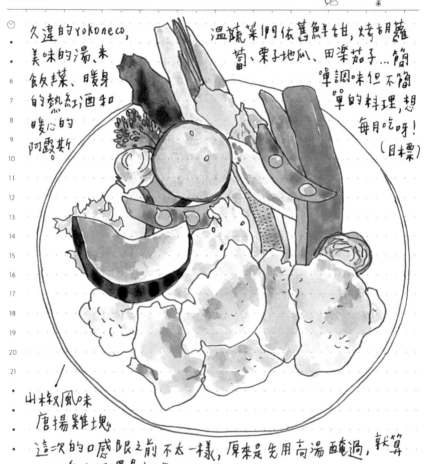

山椒風味
唐揚雞塊。

這二次的口感跟之前不太一樣,原來是先用高湯醃過,就算
很大塊中間還是充滿肉汁水嫩!!

回以前工作的食堂午餐,帶著九個月大的孩子。高麗菜芽、小胡蘿蔔、栗子地瓜、田樂茄子……組成的季節蔬菜盤,搭配外酥內裡吸飽高湯的唐揚雞塊,再加點一杯煮得滿室暖香的香料熱紅酒;初春與冬末的交界。

February

24
MONDAY

振替休日
㊗

2 February
M T W T F S S
　　　　　 1 2
3 4 5 6 7 8 9
10 11 12 13 14 15 16
17 18 19 20 21 22 23
24 25 26 27 28 29

yumaowu

瀬戶內「伊吹島」的小魚乾高湯醬油，最近有認真下廚，幾乎款調味料用量頻頻。

昨天清冰箱丟了一些過期醬料&改用台式／東南亞／日式分類，所以有空間添購！

吻仔魚和昆布的高湯、醬油、味噌做的烤肉醬，不含調味料、保存料、着色料，讓人期待!!

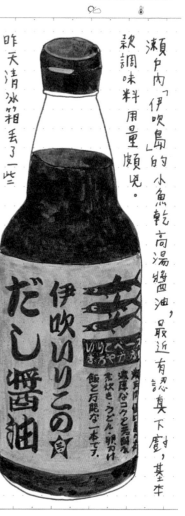

じゃこや昆布でだしを取った
焼肉のたれ
[まろやか]
しょうゆと味噌のたれ
Kensho

伊吹いりこの
だし醤油
いりこベース
まろやかだし
瀬戶內の極上いりこを使用
濃度なコクと芳醇な
煮炊き・うどん・卵かけ
飯と万能な一本です

逛「裕毛屋」，這是專賣日本進口和無添加自製食品的獨立生鮮超市，小時候母親需要高級禮盒或特殊食材時會來採買。至今則把這習慣傳承下來；偶爾想要奢侈一下，或是需要日式調味料時，就會找一個下午細細閒逛。

016

從第一本書出版至今約八年，被冠上「插畫家」的頭銜還是有些不自在，以往總有點規避責任的自稱「圖文創作者」；但如果可以的話，我認為稱作「寫日記的人」應該更為貼切。

　　我的插畫毫無技巧可言。說穿了，不過比小學生塗鴉多了點耐心，甚至任何人都能快速模仿，因此多年前受邀開插畫課時很沒信心，如果不是技巧，那到底能帶給別人什麼呢？這幾年不停的思考。也許比起皮肉般的技巧，我更在乎骨幹的內容、想要傳遞的事或畫面，像學外語一樣。

　　這也是為何大學時期尋覓畫室，不找那些畫石膏像、蘋果的，反倒著迷那間在復興南路小巷老公寓二樓自宅，一台版畫機兩隻貓相伴、油畫顏料味和煙味瀰漫如巴黎沙龍的工作室。這也是為何我放任自己偷懶不先去鑽研構圖透視原理或調色筆法，我更在乎是否有用自己的眼睛盡可能詳盡地觀看、用腦袋理解、全心感受，再勤奮的用雙手記錄。

「當你不知道畫什麼時，就從記錄你身邊的人事物開始。」畫室老師曾這樣提示，於是我更潛心於日記的書畫：吃過的飯、讀過的書、走過的路、在乎的人⋯⋯就算現在，已經離開插畫工作多年，假日一得空還是一樣坐回書桌前，攤開一日一頁的日記本，沉浸於自己所創造出來的一方世界。插畫僅是最後的呈現方式；若我手裡執的不是畫筆，是相機便成相冊、是稿紙便成散文集；生活紀錄不求形式，是去欣賞、去觀察、去複習，進而最大化每一件看似流水的日常瑣碎和感受，某種程度也是在體現「一沙一世界，一花一天堂」那樣的哲理；而修行在日常，如何在每一口飯中感知到喜悅、在平凡事物中尋找「可看性」才是通往快樂滿足的途徑。

　　於是我有時候像是拾荒者，翻找垃圾桶或雜亂的記憶倉庫、撿拾生活中的碎片和殘屑（物理上和隱喻上都是）：空啤酒罐、沾了污漬的紙巾、奶油包裝紙、撕毀的茶包袋、每一份說明書⋯⋯在卽將成為垃圾或渣滓前，再更用力的消化和理解一次，拉長這份餐食或物件與我共處的時間與深度。

　　有時候也把自己當成人類學者，我的田野在超市、在餐桌、在櫥櫃；每一個包裝字樣都成為線索，每一份餐點都是研究對象。去詳查品牌的創業史、食材的發展歷程、味道的組合方式；去爬梳製造者或設計者的思維；去考究菜單或產品標籤。物品作為單一物件時中性不具意義，唯有將這些日常經驗中理所當然之事物揭除、解構，釐清大眾和自己賦予它的意義，並詳實記錄，才是物品真正的面貌。這可說是一份由我詮釋的當代消費社會觀察筆記。

　　日記同時也是我排解物慾的代糖解方。大學時期預算不豐，要添購衣物十分審慎，一套衣褲可能會關係到半個月的生活費，於是會先將雜誌上、網路上看到的購物清單畫在日記上，堪稱資本主義版本的畫餅充飢，但說也奇怪，往往畫下之後，便會有某種程度的滿足感，也許這是另一種形式的「擁有」，透過觀察和幻想先行預習佔有的慾望。

　　每月一回的食堂午餐、高級超市採買、居酒屋、購物社團喊單

……生活乍看進入某種一成不變的週期，卻又因固定的節奏而有所期待。選定一家喜愛的店甚至吃一樣的食物能察覺季節的變化、或是店主的內功正徐徐而細微地調整進步；買一樣的日用品更顯忠貞信仰，反覆地驗證它，且讓它融入生活、成為我的風格的一部分。對比起時下流行文化追求快速踩點、新鮮感，我更嚮往雋永和基本，期許不被「被觀看」而影響了自我選擇。在不變的框架中，才能覺察到成長，才能感知到細微的內容變化與更深化的探知。

"Painting is just another way of keeping a diary." （「繪畫不過是另一種寫日記的方式。」）畢卡索如是說。

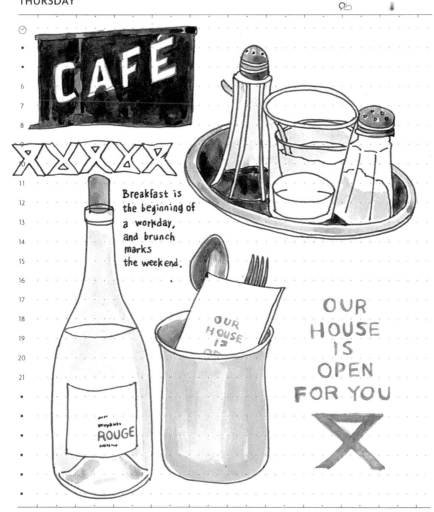

Breakfast is the beginning of a workday, and brunch marks the weekend.

OUR HOUSE IS OPEN FOR YOU

許久沒有一個人好好吃頓早午餐，久到訂位時還有些生澀緊張。從踏進院子碎石子地「嚓」一聲開始，專心的讀菜單，專心的翻著桌上的雕刻作品集，專心的品嚐雪莉醋白醬和如肉的杏鮑菇；想多延長普魯斯特時刻，再點了杯熱紅酒搭配春雨微寒的台北。

March

6

FRIDAY

3 March
M	T	W	T	F	S	S
						1
2	3	4	5	6	7	8
9	10	11	12	13	14	15
16	17	18	19	20	21	22
23	24	25	26	27	28	29

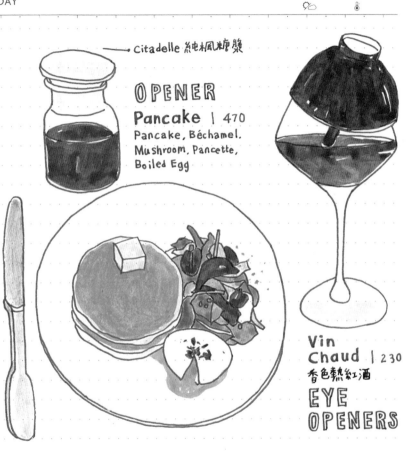

Citadelle 純楓糖漿

OPENER
Pancake | 470
Pancake, Béchamel,
Mushroom, Pancette,
Boiled Egg

Vin
Chaud | 230
香色熱紅酒
EYE
OPENERS

CAFÉ XIANG SE

毫無干擾地，獨享新鮮、未知、探索、感官的樂趣；過去的自己最能感到滿足充電的事，
現在卻差點要忘記那是什麼感覺了。Google 評論說這是間適合約會的店，是的，一個
人跟自己的約會也是。

March

22

SUNDAY

3 March
M	T	W	T	F	S	S
						1
2	3	4	5	6	7	8
9	10	11	12	13	14	15
16	17	18	19	20	21	22
¹⁄₃₀	²⁄₃₁	25	26	27	28	29

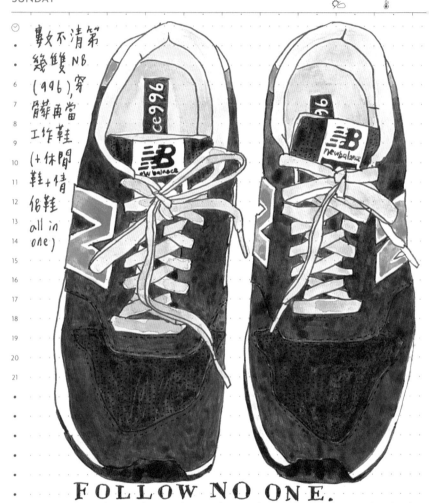

數不清第幾雙NB
(996),穿
髒再當
工作鞋
(+休閒
鞋+情
侶鞋
all in
one)

FOLLOW NO ONE.

鞋櫃裡固定會有一雙 New Balance 的 996 常備。就算每天穿、已經被走到寬寬胖胖彷彿腳的

延伸，卻好似還可以再繼續陪我走幾萬里一樣耐磨。喜歡鞋盒裡淺淺印著灰色標語「Fearlessly

Independent」和「Follow No One」，像是生活裡的每一步都踩著無懼和力量前進。

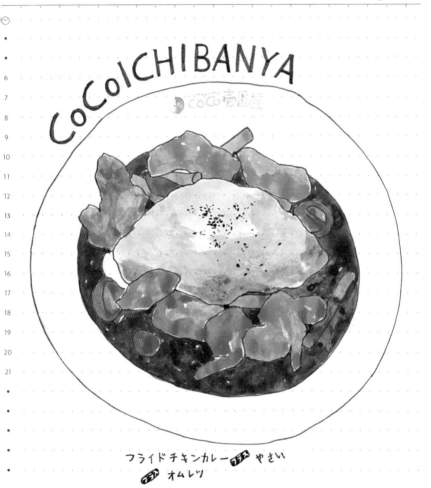

和先生認識前的單身時期，兩人都會在身心俱疲、或是偶爾想自己吃好一點時，一個人到「CoCo 壱番屋」吃咖哩；現在只要到百貨公司採買，仍是直覺式的晚餐選擇。

April

12

SUNDAY　　ＦＲ ＩＴ ＤＥ

4 April
M	T	W	T	F	S	S
		1	2	3	4	5
6	7	8	9	10	11	12
13	14	15	16	17	18	19
20	21	22	23	24	25	26
27	28	29	30			

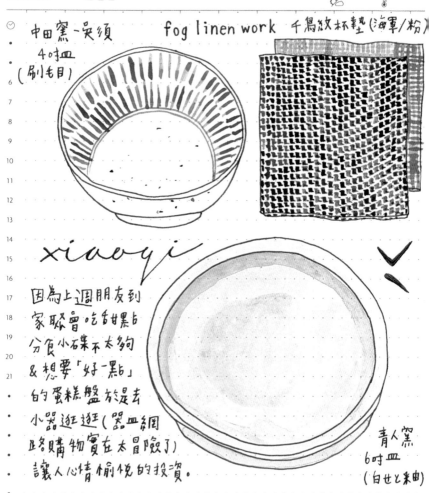

中田窯-吳須　　fog linen work　千鳥紋杯墊(海軍/粉)

4吋皿
(刷毛目)

6
7
8
9
10
11
12
13
14
15　*xiaoyi*
16
17　因為上週朋友到
18　家聚會吃甜點，
19　分食小碟不太夠
20　& 想要「好一點」
21　的蛋糕盤 於是去
‧　小器逛逛(器皿網
‧　路購物實在太冒險了)
‧　讓人心情愉悅的投資。
‧

青人窯
6吋皿
(白世と釉)

友人來訪後，意識到家裡缺能分食的淺碟，至「小器」採購。向來喜歡中田窯厚實的
重量手感，釉料鐵粉燒製成的小黑點很是樸素自然，選了藍色染料繪的「內刷毛目」
圖案。

May

24
SUNDAY

5 May
M	T	W	T	F	S	S
				1	2	3
4	5	6	7	8	9	10
11	12	13	14	15	16	17
18	19	20	21	22	23	24
25	26	27	28	29	30	31

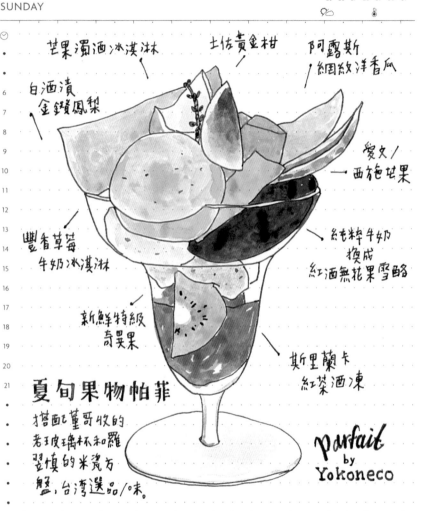

芒果濁酒冰淇淋

土佐黃金柑

阿露斯
網紋洋香瓜

白酒漬
金鑽鳳梨

愛文／
西施芒果

豐香草莓
牛奶冰淇淋

純粹牛奶
換成
紅酒無花果雪酪

新鮮特級
奇異果

斯里蘭卡
紅茶酒凍

夏旬果物帕菲

搭配2董哥收的
老玻璃杯和羅
翌慎的米瓷方
盤，台灣選品/味。

parfait
by
Yokoneco

「一座小小的花園，有幾棵無花果樹，少許奶酪，再加上三、四位好友；這樣就算是
奢侈的生活了。」在書上讀到尼采的引述，浮現的畫面是食堂。

June

20

SATURDAY

6 June
M	T	W	T	F	S	S
1	2	3	4	5	6	7
8	9	10	11	12	13	14
15	16	17	18	19	20	21
22	23	24	25	26	27	28
29	30					

'Know'st thou the land where the lemon-trees bloom?'

Johann Wolfgang von Goethe

Aēsop.

Citrus Melange Body Cleanser

Petitgrain· Lemon Rind· Grapefruit Rind

The refreshing aroma of citrus also produces a pleasant coolness in warm weather and a vivify property in cooler times, providing a sense of enjoyment at any time of year.

aesop.com

Aēsop.

Citus Melange Body Cle
Gel Nettoyant pour le Corps a

Petitgrain · Lemon Rind · Grapefru
Petit-Grain · Ecorce de Citron · Ecor

Mild, foaming gel softens the bo
with distinctive skin cleansing and releasing

Gel douche aux extraits botaniques
Doux et peu moussant, il laisse sur la p
notes d'agrume vivifiantes.

aesop.com

喜歡在 Aesop 包裝上讀詩。這幾日沐浴完的浴室都是夏日黃檸檬、苦橙、葡萄柚混合酸香的霧氣，清爽的沐浴成爲倦累一天後的儀式性期盼。

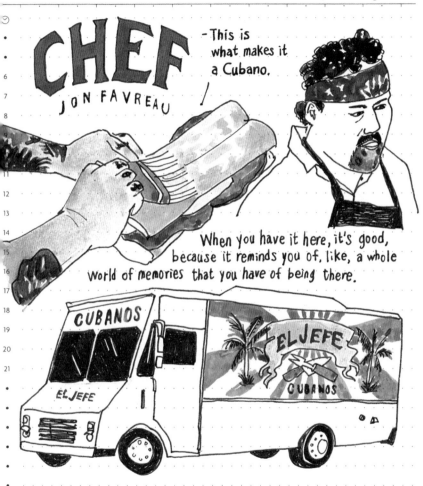

週末夜終於在 Netflix 上看了延遲享樂很多年的電影《Chef（五星主廚快餐車）》。熱辣辣的古巴音樂和在拍點上的切菜節奏，劇情老套也無妨的感官大餐。

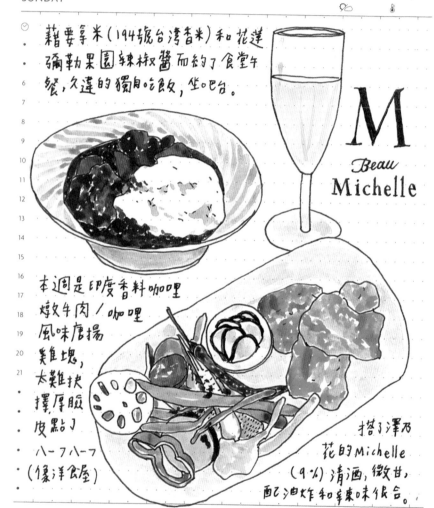

藉要拿米（194號台灣香米）和花蓮
彌勒果園辣椒醬而約了食堂午
餐，久違的獨自吃飯，坐吧台。

M

Beau
Michelle

本週是印度香料咖哩
燉牛肉／咖哩
風味唐揚
雞塊，
太難抉
擇厚臉
皮點了
ハーフハーフ
（像洋食屋）

搭了澤乃
花的Michelle
（9%）清酒，微甘，
配油炸和辣味很合。

週六中午，一人坐吧台的食堂午餐。印度香料咖哩和唐揚雞塊難以決定，厚著臉皮無理
地央老闆各配一半；再搭配一杯清酒「澤乃花 Beau Michelle」。微甘微酸，一邊在心裡
哼唱著 The Beatles 的「Michelle」，替盛夏帶來一絲涼爽。

July

12

SUNDAY

7 July
M T W T F S S
 1 2 3 4 5
6 7 8 9 10 11 12
13 14 15 16 17 18 19
20 21 22 23 24 25 26
27 28 29 30 31

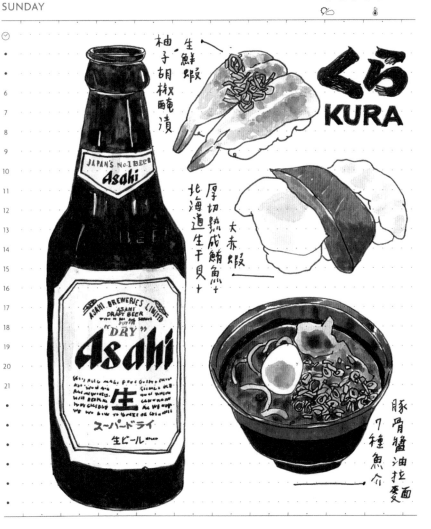

生鮮蝦

柚子胡椒醃漬

くら

KURA

厚切熟成鮪魚 + 北海道生干貝

大赤蝦

豚骨醬油拉麵

7種魚介

夏天中午,沒什麼旺盛食慾的時候,和先生會有默契的同步想吃迴轉壽司。連鎖的「くらすし」、「スシロー」都是常客;總之,先來杯啤酒。

July

18

SATURDAY

7 July
M T W T F S S
1 2 3 4 5
6 7 8 9 10 11 12
13 14 15 16 17 18 19
20 21 22 23 24 25 26
27 28 29 30 31

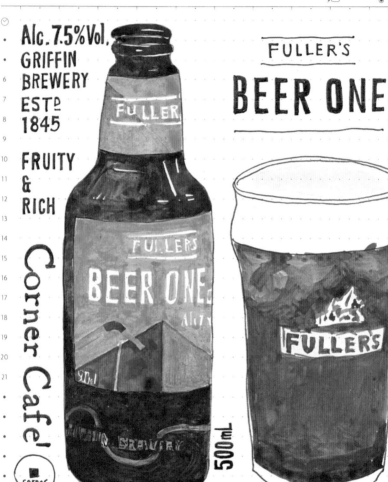

Alc. 7.5% Vol.

GRIFFIN
BREWERY

ESTD
1845

FRUITY
&
RICH

Corner Cafe

FULLER'S

BEER ONE

500mL

6
7
8
9
10
11
12
13
14
15
16
17
18
19
20
21

在市民廣場旁街角的酒吧「Corner Cafe」，是過去和先生戀愛時常約會的一隅。各挑
一瓶 Fuller's 啤酒，附贈一籃洋芋片，然後百無聊賴看著路人街景度過長長的閑散夜晚。
這裡的氛圍和地理位置總讓人聯想起搬家前的雪可屋。

在連鎖平價超市裡尋找好看的包裝設計，像是「在瑣碎日常中看見生活美好」的練習，
無論在定居的城市或異國旅行都一樣的樂趣。

September

6

SUNDAY

9 September
M T W T F S S
1 2 3 4 5 6
7 8 9 10 11 12 13
14 15 16 17 18 19 20
21 22 23 24 25 26 27
28 29 30

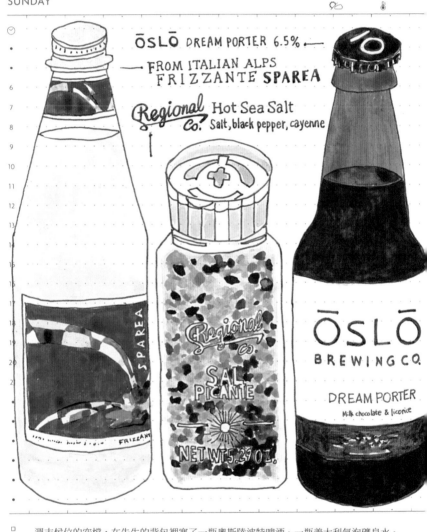

ŌSLŌ DREAM PORTER 6.5%

FROM ITALIAN ALPS
FRIZZANTE **SPAREA**

Regional Hot Sea Salt
Co. Salt, black pepper, cayenne

SPAREA
FRIZZANTE

Regional
Co.
SAL
PICANTE
NET WT 5.29 OZ.

ŌSLŌ
BREWING CO.
DREAM PORTER
Milk chocolate & licorice

週末候位的空檔，在先生的背包裡塞了一瓶奧斯陸波特啤酒、一瓶義大利氣泡礦泉水、
一罐西班牙辛辣海鹽、一罐英國有機草莓果醬、一瓶朝日辛口啤酒……好比塞了世界味
道旅行進去。

Everyday Is A Coffee Day

小葛廚房
Glady's
Kitchen

芝麻葉豬肉
漢堡

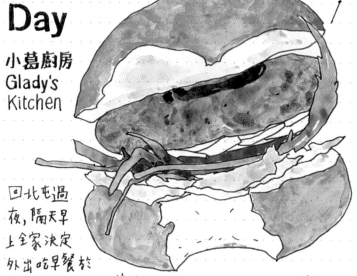

回北屯過
夜,隔天早
上全家決定
外出吃早餐於
是想到附近的小葛廚房(前幾天才想到要找機會來吃)開
車不到10分鐘!開店前就有人在外候位,沒多久就客滿。漢
堡麵包是像法國球那樣口感酥脆,其他人都點小淺中
焙咖啡然後才跟我說是用stopover的豆子(果然好喝)
美是似

「小葛廚房」的芝麻葉豬肉漢堡。被植栽包圍的轉角小店、天然食材、多蔬菜無炸物、Stopover 的咖啡豆……如果家附近也有這樣一家店該有多好。

リスの
食堂
yokoneco

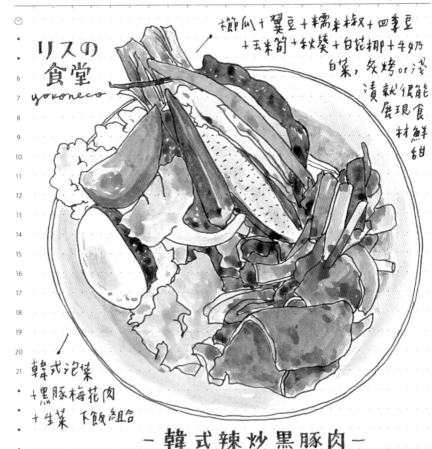

櫛瓜＋翼豆＋糯米椒＋四季豆
＋玉米筍＋秋葵＋白花椰＋牛奶
白菜，炙烤or淺
漬就很能
展現食
材鮮
甜

韓式泡菜
＋黑豚梅花肉
＋生菜 下飯組合

－ 韓式辣炒黑豚肉 －
(另一道「麻油雞與杏鮑菇」很適合涼秋暖身，滿足)

在食堂享用午餐和點心。飯後和先生討論著，有些料理得做些功課才嚐得出味美；所
謂功課，是到菜市場踏查、讀食譜下廚、鍛鍊舌頭的記憶……認真對待生活中瑣碎普
通的片段，才能積累出分辨事物好壞的品味能力。

October

10

SATURDAY

10 October
M	T	W	T	F	S	S
			1	2	3	4
5	6	7	8	9	10	11
12	13	14	15	16	17	18
19	20	21	22	23	24	25
26	27	28	29	30	31	

6
7
8
9
10
11
12
13
14
15
16
17
18
19
20
21

長野麝香
&
輝房麝香

YOKONECO

三種麝香葡萄
・
果實酒凍

水梨酒雪酪
（加了來福
酒造的幸水梨
酒,單喝清爽甘
甜,完美ending）

岡山晴王
Shine Muscat
シャインマスカット
（口感一吃難忘
「是真的食
物嗎
?」）

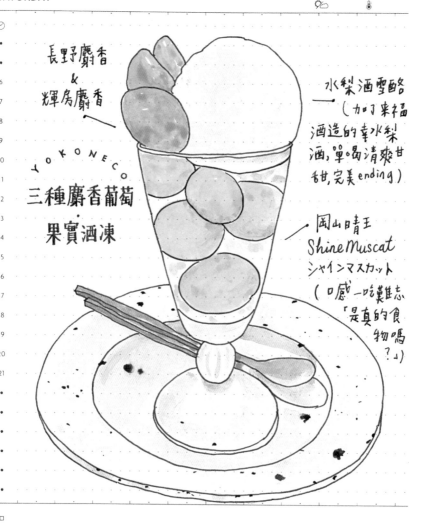

去完「秋天的古物店」決定開車去城的另一
頭 吃島上西西，開上文雅街有點像東海水
母。從入口的打動牌字、雞蛋樹、手寫黑板一
路喜歡進店裡的
拱牆、湖水綠
壁面、選書
和陶盆
音樂

島上
西西

CAFÉ
ON THE
ISLAND
—
是喜
歡的
圖文作
家設計
的！

6
7
8
9
10
11
12
13
14
15
16
17
18
19
20
21

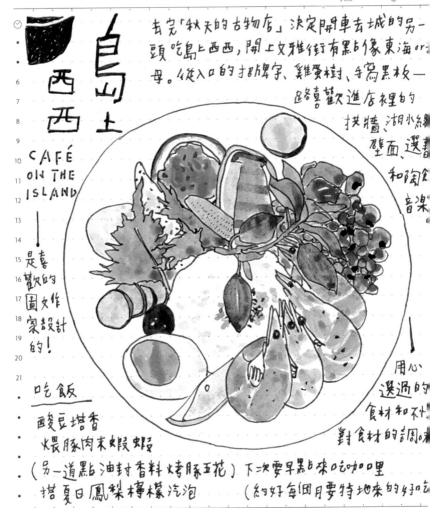

吃飯
———
酸豆塔香
火爆豚肉末蝦蝦
（另一道點油封香料烤豚五花）下次要早點來吃咖里
搭夏日鳳梨檸檬汽泡 （約好每個月要特地來的好吃

用心
選過的
食材和不
對食材的調味

在嘉義逛完古物店的小市集後，到城的另一頭拜訪「島上西西」。著迷於她的選樂、
院子的角落、手寫黑板菜單、和湖水綠的牆面，下次要吃到咖哩。

辰
起

清晨五點半自然醒，在瑜伽墊上伸展、讀幾頁書、寫一些日常的片段。在日光微微亮起穿透窗戶時，拿出畫筆和日記本，把昨日的美食或遠方的旅行收納成冊。

　　維持這樣的節奏將近一年了。

　　起初，是在書上讀到「早上的頭腦比晚上的頭腦好使」這樣的段落，想著或許能試試調整作息。在辦公室工作加上育兒家務，一日 24 小時保留給自己的時間僅剩睡前兩小時，有時身體和精神都疲勞了，內心卻不甘心睡去，食之無味地翻書或甚至不自覺的往手機伸去，仔細想想也沒有因此多利用這段時間「做點什麼」。

　　開始實施早睡早起計畫意外的簡單，我本是晨型人，自小學時期便是假日反而更早起床做事、睡過頭會生氣的類型，印象中沒有睡過中午這類情事發生。接案時期也得盡可能的利用自然光使用顏料，因此早起於我不是難事；鬧鐘協助幾日之後，05:30 自然在生

理時鐘畫上刻度，週末無鬧鐘的日子也能差不多時間醒來。

　　醒來洗漱完畢，先做點瑜伽的體位法和靜坐，作為開機儀式。頸部扭轉、貓式、轉動踝關節、伸展手臂和腿⋯⋯關節的暖身有助於喚醒身體和放鬆柔軟，也能預防減緩長期久坐背痛的老毛病。晨起靜坐的習慣，則是一種和自己的約定實現、一種紀律的展現；也是一天中，雖然短暫但專注於呼吸數息，回歸平靜的重要時刻。

　　待身體甦醒後，先在筆記本寫點昨日回顧和今日待辦計劃，當中包含閱讀書摘、煮婦的當週菜單、和孩子的對話及感觸、物欲或反省⋯⋯甚至是未來的想望等等。把這些腦中雜亂的思緒安排妥當的同時，腦袋也跟著開機完畢，一日之錨於此時大致底定。

　　接著讀書，早起的選書通常是工作相關的商管類、個人成長類，偶爾也有瑜伽練習的經典；此類書需要集中專注力與思考反芻；讀後有收穫、希望更深刻印象的，也需要利用這段完整、空白的時段

整理成讀書筆記。待手和腦都活動暖和了，便開始手繪日記或寫這本書的文字；最後，離出門工作還剩約半小時的時間，足以和先生有餘裕地準備早餐，一起在餐桌享用美味又用料實在的食物和咖啡。

　　瑜伽、閱讀、日記，這是當初我列下自己每天都能持續精進、持續吸收、持續產出的三件事，也利用「子彈筆記」每天追蹤；在注意力還沒被工作雜務家事消耗之前，在接收過量資訊之前，一日最精華、狀態最佳的兩個小時，就優先保留給對自己而言最重要的事。這三件事各自被分配到的時間看似零碎，也考驗進入狀態的速度；但嘗試過各種配比後，比起「週一次兩小時」，我感覺「每日一次 20 分鐘」的頻率能更保有恆常穩定的節奏；透過每日執行，更能真切感受一日一日皆走在目標實現的道路上。

　　人生角色多元，有些甘願，有些不得不；偶爾難免會有：「做這些是為了誰？」的納悶，有小孩後似乎放棄了某部分的自我和可能性，但或許只是自己的設限阻礙了自己的成長。而晨起習慣養成

後，同樣的兩小時，挪移至清晨不僅效率提升，連帶也逐漸奪回生活的主導權，迷茫漫遊的時間減少了。當單位時間的利用最佳化後，也能更專心於當下，這不但是讓時間變慢、也是讓時間變多的魔法。

可以安靜的、無雜訊的專注在每一件自己真正喜歡的事物上，是奢侈品，也是對自己最好的承諾和付出。

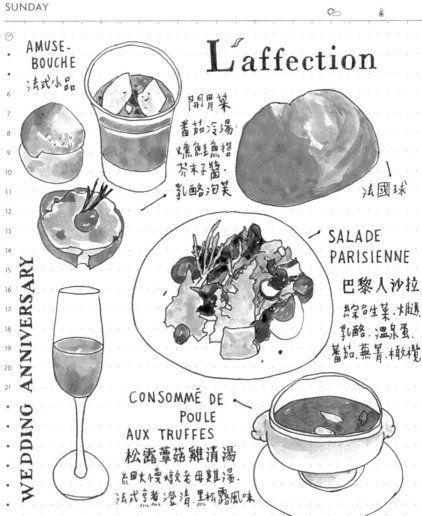

AMUSE-
BOUCHE
法式小品

L'affection

開胃菜
蕃茄冷湯
爐烤鮭魚搭
芥末子醬·
乳酪泡芙

法國球

SALADE
PARISIENNE
巴黎人沙拉
綜合生菜·燻腿·
乳酪·溫泉蛋·
蕃茄·蕪菁·橄欖

WEDDING ANNIVERSARY

CONSOMMÉ DE
POULE
AUX TRUFFES
松露蕈菇雞清湯
紐火慢燉老母雞湯·
法式烹煮澄清·黑松露風味

結婚紀念日。一樣的法森小館、一樣的河畔二樓座位、一樣的蘋果千層酥派、一樣的交換卡片;每年的這一天,我們回到結婚那天低調歡慶的場景,感謝彼此這一年的陪伴與照顧。

November

30
MONDAY

11 November
M	T	W	T	F	S	S
						1
2	3	4	5	6	7	8
9	10	11	12	13	14	15
16	17	18	19	20	21	22
23/30	24	25	26	27	28	29

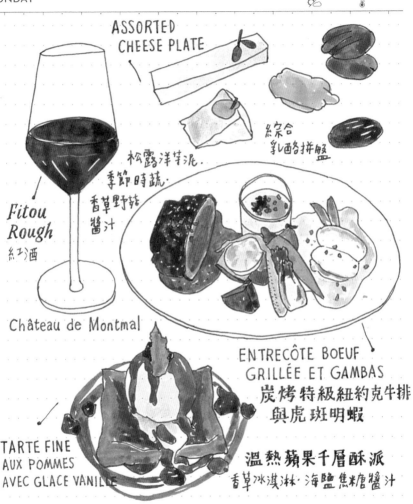

ASSORTED
CHEESE PLATE

綜合
乳酪拼盤

松露洋芋泥.
季節時蔬.
香草野菇
醬汁

*Fitou
Rough*

紅酒

Château de Montmal

ENTRECÔTE BOEUF
GRILLÉE ET GAMBAS
炭烤特級紐約克牛排
與虎斑明蝦

TARTE FINE
AUX POMMES
AVEC GLACE VANILLE

溫熱蘋果千層酥派
香草冰淇淋·海鹽焦糖醬汁

December

24
THURSDAY　クリスマスイブ

12　December
M	T	W	T	F	S	S
	1	2	3	4	5	6
7	8	9	10	11	12	13
14	15	16	17	18	19	20
21	22	23	24	25	26	27
28	29	30	31			

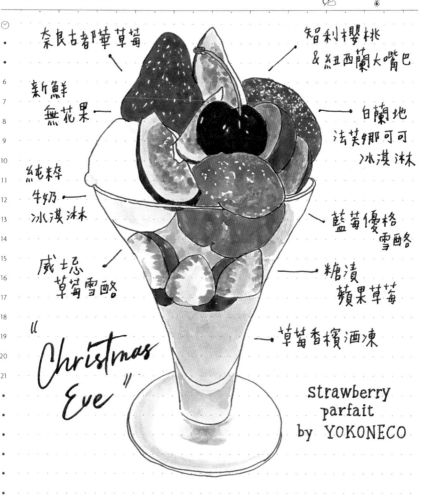

奈良古都華草莓

智利櫻桃
&紐西蘭大嘴巴

新鮮
無花果

白蘭地
法芙娜可可
冰淇淋

純粹
牛奶
冰淇淋

藍莓優格
雪酪

威士忌
草莓雪酪

糖漬
蘋果草莓

" Christmas Eve "

草莓香檳酒凍

strawberry
parfait
by YOKONECO

6
7
8
9
10
11
12
13
14
15
16
17
18
19
20
21

耶誕夜前一天溜去食堂吃了暖暖的午餐和名為「耶誕夜」的甜點，古都華草莓、法芙娜
可可、威士忌、雪酪；冬日餐桌每一口都在過節。

December

25
FRIDAY クリスマスイブ

12 December

M	T	W	T	F	S	S
	1	2	3	4	5	6
7	8	9	10	11	12	13
14	15	16	17	18	19	20
21	22	23	24	25	26	27
28	29	30	31			

6
7
8
9
10
11
12
13
14
15
16
17
18
19
20
21

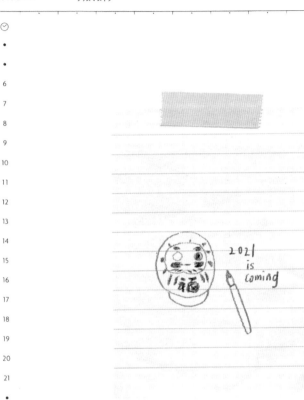

2021
is
coming

福

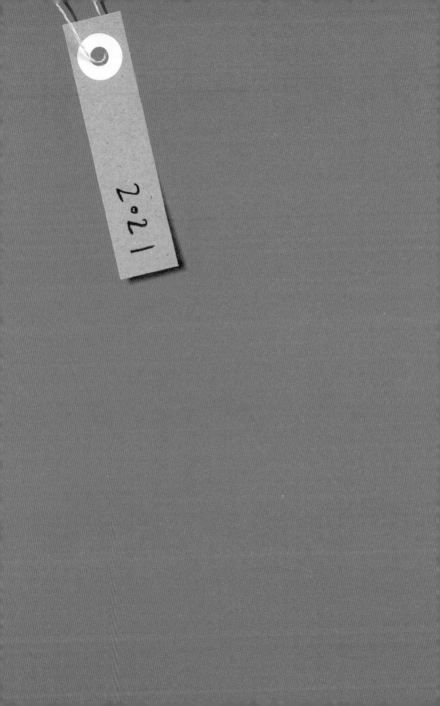

現炸
自製雞塊
(獨享)

和風
野菜沙拉

& 農林紅茶

和風野菜沙拉

harumaru
koppe-pan

上回撲空的春丸 休
假這天全家一起來街
邊店 (也才想到這裡
有好吃的厚片吐司早
餐) 終於吃到台�'s海
苔肉鬆花生醬餐包!

北海道小麥吐司 (奶油紅豆吐司)

週末偶爾想在咖啡館般的空間慢慢享用早餐時,會騎車到附近的「春丸」,點一份老
鋪肉鬆餐包或奶油紅豆吐司,一邊悠閒地讀雜誌度過早晨。

January

16

SATURDAY

1 January
M	T	W	T	F	S	S
				1	2	3
4	5	6	7	8	9	10
11	12	13	14	15	16	17
18	19	20	21	22	23	24
25	26	27	28	29	30	31

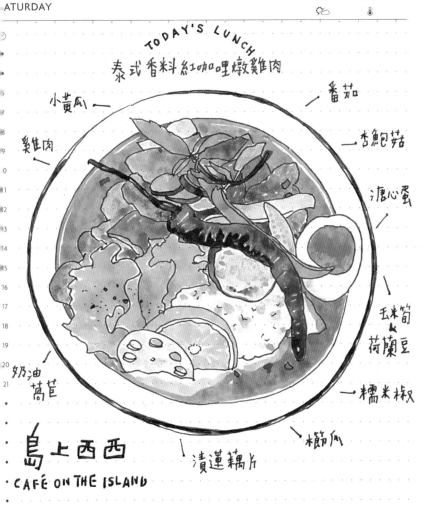

TODAY'S LUNCH
泰式香料紅咖哩燉雞肉

小黃瓜

番茄

雞肉

杏鮑菇

溏心蛋

玉米筍 & 荷蘭豆

糯米椒

奶油萵苣

絲瓜

漬蓮藕片

島上西西
CAFÉ ON THE ISLAND

週末一家人在農場過夜,下山後又到市區的島上西西午餐。常覺得,在這個批評比讚揚容易、表層比底蘊更被看重的時代,遇到一間喜歡的小店,都要更直率地給店家愛的鼓勵。

Barley Tea &
Roasted green tea
Produced and packed
in Japan by
IPPODO TEA

冬天喜歡在家泡熱焙茶，偶爾添牛奶做成奶茶，焙煎的濃厚香氣使人感到溫暖。下一趟的京都旅行，還是會騎著單車到寺町巷子的一保堂本店，補充焙茶或玄米茶的庫存，然後再到スマート珈琲店用午餐吧。

2 February

M	T	W	T	F	S	S
1	2	3	4	5	6	7
8	9	10	11	12	13	14
15	16	17	18	19	20	21
22	23	24	25	26	27	28

<u>30</u> SELECT

MARIUS FABRE

Savonnier depuis 1900

72%
OIL

WITH OLIVE OIL VEGETABLE BASE

THE SWEATER STONE

A natural pumice like stone that renews the look and luster of garments.

MADE IN THE USA

在「叁拾選物」購入的除毛球石，是天然的火山岩結晶塊，利用粗硬的孔隙把毛球刷除。輕輕地整理了冬日慣穿的那幾件毛衣和針織衫，費心思保養過後，變得更加喜愛。

February

10

WEDNESDAY

2 February
M T W T F S S
1 2 3 4 5 6 7
8 9 10 11 12 13 14
15 16 17 18 19 20 21
22 23 24 25 26 27 28

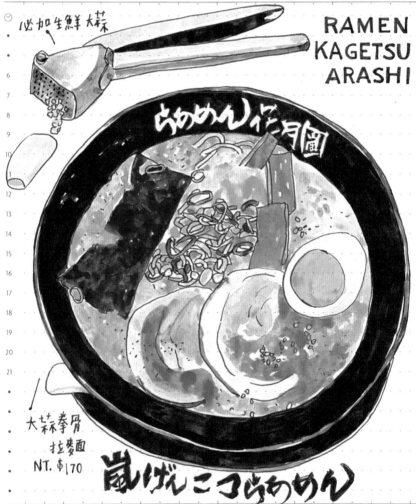

必加生鮮大蒜

RAMEN
KAGETSU
ARASHI

らあめん花月圓

大蒜拳骨
拉麵
NT. $170

嵐げんこつらあめん

□　小年夜，和先生在家大掃除，擦洗平時略過的縫隙，流理台也擺上了新的馬賽皂。整

□　頓過後筋疲力乏，又濕又冷的夜裡，需要一碟現壓新鮮蒜頭、配一碗大蒜拳骨拉麵恢

□　復精神。

□

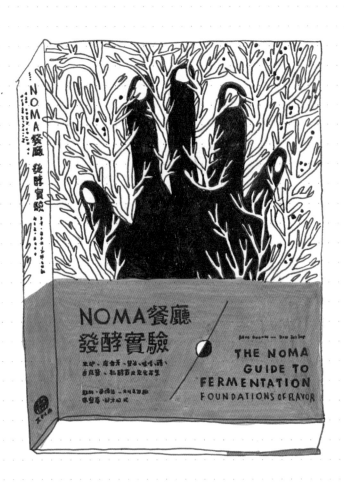

「沒有發酵，就沒有泡菜，沒有膨發的酸麵團，沒有帕爾瑪乳酪，沒有葡萄酒、啤酒或烈酒，沒有酸菜，沒有醬油，沒有醃鯡魚或黑麥麵包。」讀丹麥餐廳「Noma」的發酵教科書，米其林三星、價格奢華的料理，本質竟是微生物和傳統、野生。

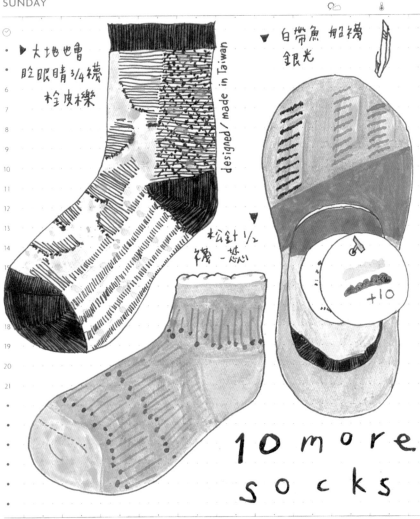

▶ 大地也會
眨眼睛 3/4襪
栓皮櫟

designed / made in Taiwan

▼ 白帶魚 船型襪
銀光

▼ 松針 1/2
襪 - 悠心

+10

10 more
socks

「大地也會眨眼睛」、「松針」、「所有故事都是阿南西」……，新年訂了一箱「加拾」的襪子，送禮自用。佩服取材自然的、天文的、史詩的系列命題，總是如詩集如色票般典藏於衣櫥。

February

22

MONDAY

2 February
M T W T F S S
1 2 3 4 5 6 7
8 9 10 11 12 13 14
15 16 17 18 19 20 21
22 23 24 25 26 27 28

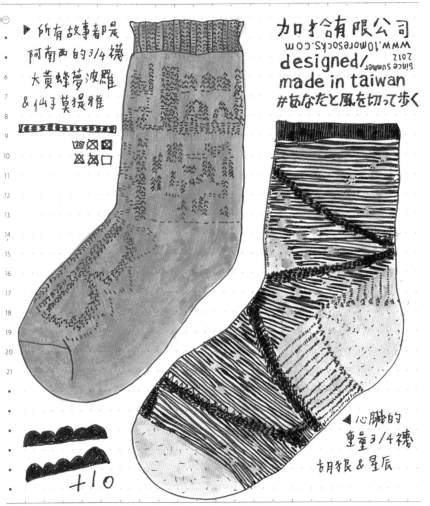

▶ 所有故事都是
阿南雨的3/4襪
大黃蜂夢波羅
& 仙子莫提雅

加才拾有限公司
www.10moresocks.com
since summer/ 2012
designed/
made in taiwan
#あなたと風を切って歩く

◀ 心臟的
重童3/4襪
胡狼 & 星辰

+10

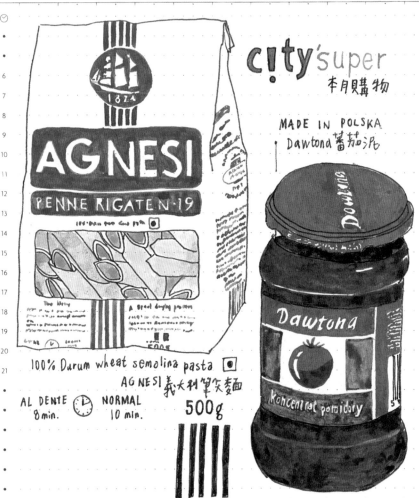

c!ty'super
本月購物

MADE IN POLSKA
Dawtona 蕃茄泥

100% Durum wheat semolina pasta
AGNESI 義大利筆尖麵

AL DENTE 8min. NORMAL 10 min.

500g

喜歡在新穎現代的地方尋找古樸傳統的物品，反之亦然。比如這天在百貨高級超市的貨架上，找到義大利兩百年品牌「AGNESI」的杜蘭小麥麵條，這樣的反差很迷人。

- 主餐難以抉擇
- 乾脆再外帶
- 香料咖哩牛
- 肉回家。

Yokoneco
リスの食堂
LUNCH MENU

- 草菇蘿蔔雞湯 -

酥脆泡芙填了糖漬
蘋果草莓在底部是亮點
下次要試栗子
的。

- 椒香唐揚雞塊 -

厚實雞肉裹片栗粉酥
炸，沾醋汁和烤蔬
菜沙拉（噢春天的葉莖
帶點苦味又回甘又肥厚鮮甜！）

- 甘王草莓奶油泡芙

回食堂午餐，享用春天烤蔬菜之甘美。現在的日子，不追求形式上的華麗新潮，而是
希冀在看似平凡普通的一葉一菜間，品嚐到因用心挑選、反覆試驗得到的簡單卻又不
簡單的滋味。

March

30

TUESDAY

3 March
M	T	W	T	F	S	S
1	2	3	4	5	6	7
8	9	10	11	12	13	14
15	16	17	18	19	20	21
22	23	24	25	26	27	28
29	30	31				

6
7
8
9
10
11
12
13
14
15
16
17
18
19
20
21

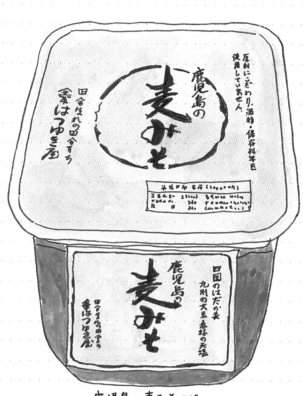

鹿児島の麦みそ 500g
四国のはだか麦・九州産の大豆、天塩。自然熟成「甘口・塩分控えめ」

裕毛屋的蔬果區旁有一冷藏櫃，擺滿數十種不同品牌味噌，並貼了一張日本地圖標示各地口味麴種顏色等差異：米味噌、麥味噌、赤味噌……這櫃吃完一輪就是完成一趟味噌巡禮吧。

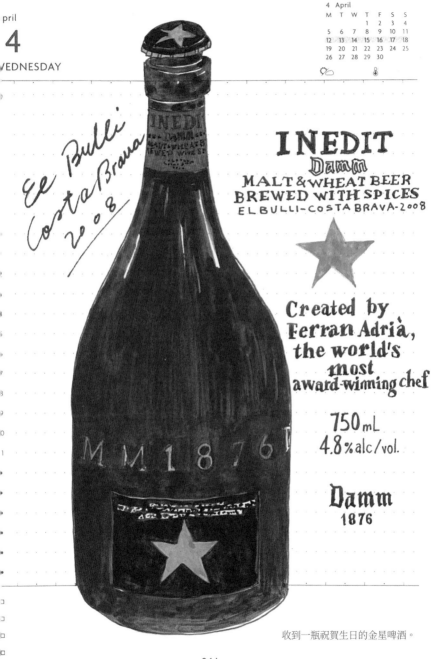

April

4
WEDNESDAY

4 April
M T W T F S S
1 2 3 4
5 6 7 8 9 10 11
12 13 14 15 16 17 18
19 20 21 22 23 24 25
26 27 28 29 30

El Bulli
Costa Brava
2008

INEDIT
Damm
MALT & WHEAT BEER
BREWED WITH SPICES
EL BULLI - COSTA BRAVA - 2008

Created by
Ferran Adrià,
the world's
most
award-winning chef

750 mL
4.8 % alc / vol.

Damm
1876

M M 1 8 7 6

收到一瓶祝賀生日的金星啤酒。

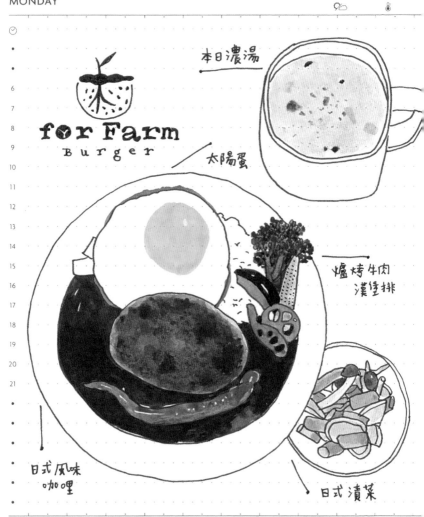

本日濃湯

for Farm
Burger

太陽蛋

爐烤牛肉
漢堡排

日式風味
咖哩

日式漬菜

到這個年歲已不太習慣張揚的過生日了，碰巧排了例行醫院回診便順勢休假。這樣一個
獨處的日子，澆花、沏一壺大吉嶺、寫日記、到咖啡館好好吃一頓飯、飯後和候診的零
散時間剛好把手邊的書讀完，然後聽醫生說「變好了耶」⋯⋯就是這年紀的生日快樂。

菜市

　　去年冬天，久違地重拾逛菜市的樂趣。距離上回踏進早市已是兩年前，仔細回想才發覺，這兩回的上菜市誘因，都得歸功於腦波弱耳根軟的性格。

　　前年夏天那回，是在每個月的家庭爵士聚會上，友人隨口說了北屯水滴市場有攤蛤蜊如何肥美水嫩云云，那畫面太引人，隔週日便全家三貼機車，吃過早餐後到附近的東興市場，載滿幾袋瓜果菜蔬後，鑽進台中二中小巷，順道在英士公園旁、門前兩排手捧小說的歐吉桑群的租書店借漫畫；這套週日固定「提升生活品質」之行程運轉了幾週。

　　從小在台中的生活範圍以中區、南區為主，一旦過了五權路就如同出城。母親買菜慣在第三市場，熟識的魚攤、水果攤都先電話預訂、巷口取貨即可，堪稱生鮮得來速；偶爾在第二市場和第五市場買些熟食麵點。開始工作後，有段時間租屋於後火車頭，每週會散步到第三市場；儘管買的不是同一菜販，但自小跟在母親後頭提

菜,至少地理空間很是親切,腦中能自動浮現相對位置圖:這一區賣肉、後巷是乾貨等等,大幅減少摸索試錯期。而婚後搬來植物園後門的老公寓,非我熟悉之生活圈,竟如自斷掌筋、不懂採買,缺了領路人,膽怯怕生只敢在全聯楓康補貨。

此次上菜市,眼花嘴饞之餘甚至有些文化衝擊。東興市場臨柳川,橋上筍農、鮮菇、百合蘭花盆坐落,河邊欒樹黃花開、白色水鳥據橋頭,竟有點柏林土耳其市集之氣氛(套點台式濾鏡)。季節的展現和地方特色都藏於菜販的字卡上:大甲芋頭、梨山菠菜、初秋高麗菜、韭菜花、捲葉萵苣……多的是超市冷藏櫃不會出現的菜種和鮮度;少了包裝遮掩,菇類的皺摺突然飽滿分明起來,肉品攤一字架開的小排、肉腸、三層油亮紅潤;帶泥的薑、帶葉的蘿蔔親近田土。單純作為食材博覽的美學欣賞也已滿足,而看這些生猛熱情、活力勃勃的食材就能誘發食慾和幻想、讓人興奮地開始盤算下週晚餐或糖漬計畫。菜市終究是料理的最前線,唯有親臨現場才能理解不愧對、不浪費食物的心意。

後來不敢少開伙、貪懶的生活型態，逛菜市有一搭沒一搭。去年冬天這回重啓上菜市的習慣，則是讀到《紅燜廚娘》裡，蔡珠兒寫上街市巡絲瓜、覓豆腐，也寫谷地採羊齒蕨菜、在森林摘野菇煮奶油濃湯……我總認爲，擅長書寫料理的作家，不僅嫻熟文字與食物，還總有把人推趕往廚房、往菜市場的魔力。

　　有了前次投石探路，現在能縮小範圍鎖定目標，除了幾間蛋商、肉販、批發菇類輪流外，固定會去找一攤雲林來的「生菜阿姨」，自家種無農藥各式甘藍葉、蘿蔓萵苣，洗衣網袋裡倒出海藻海帶，鮮採的九層塔綠紫兩種綁成花束，偶爾聽阿姨道歉這週母雞生病了、來不及採生菜等產地報告。挑選攤販有時是看工作態度（會仔細揀菜整理的多半也善待人客、邊抽菸的絕對拒絕往來），或只是單純把肉販和嫌貨熟客一來一往的耍嘴皮子當相聲段子聽，作爲娛樂買開心。

　　這回的菜市採買還有另一動力，來自於我已厭倦超市裡的包材和浪費。儘管上超市會自備購物袋，但每一份青菜、肉品都各自又

有塑膠袋、保鮮膜、保麗龍盒……沒煮幾回菜，一週累積下來的垃圾量卻很可觀；加上份量固定，小家庭煮食有時用不完，隔幾日丟棄又浪費。上菜市完全解決此困擾，挑菜論斤秤兩可少量多樣、常保新鮮；出門前則備好保鮮盒、蛋盒、夾鏈袋數個、以及茄芷袋，帶幾個去便幾個回，還省去回家後要分裝的工序，清洗完畢下週繼續待命。雖然帶保鮮盒裝雞肉在市場還是有點鶴立雞群，但店家沒說什麼、我也能（對地球）問心無愧，偶爾還會被旁邊挑蛋阿桑稱讚「你去佗位找來這紙盒真好適」。現下流行的「無包裝商店」，某種程度來說，其實就是包裝過後的傳統市場。

　　手撝茼蒿一把、高麗一顆、台產洋蔥三粒、白蘿蔔一條，共計49元。光是如此就有成就感了，還帶有生活的踏實和一股「就算收入不豐仍足以照料一個家的溫飽和精神」之無畏。每到一地開啟新生活，就算只是同一城市跨個區，應得先來菜市場拜碼頭，跨出舒適圈與熟悉「當地」文化。從此，菜市會是主婦的教室、建構自家後廚房的糧倉、家庭料理的靈感與靈魂之所在。

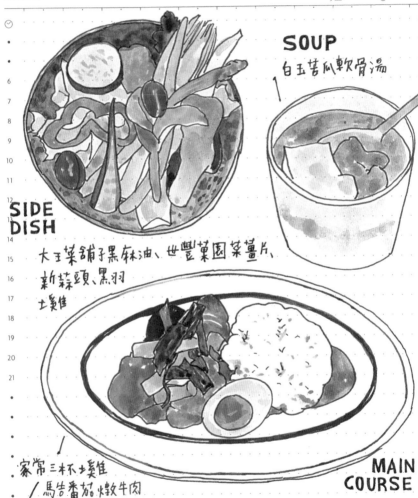

SOUP
白玉苦瓜軟骨湯

SIDE DISH

大王菜舖子黑麻油、世豐菓園菜薑片、新蒜頭、黑羽土雞

MAIN COURSE

家常三杯土雞
／馬告番茄燉牛肉

食堂午餐。初夏的白玉苦瓜和軟骨煮成湯，黑麻油和薑片、今年的新蒜頭煸出溫潤的三杯土雞；那些挑食、不敢嘗試的味道，都被食堂馴服。飯後用「莓與春日菓物帕菲」和春天說再見。

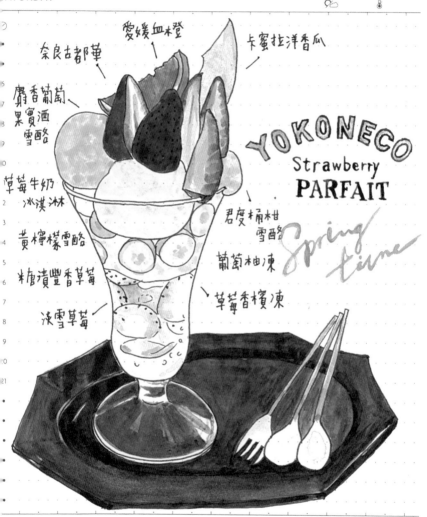

April

24
SATURDAY

4 April
M	T	W	T	F	S	S
			1	2	3	4
5	6	7	8	9	10	11
12	13	14	15	16	17	18
19	20	21	22	23	24	25
26	27	28	29	30		

奈良古都華

愛媛血木登

卡蜜拉洋香瓜

麝香葡萄
果實酒
雪酪

草莓牛奶
冰淇淋

黃檸檬雪酪

糖漬豐香草莓

淡雪草莓

YOKONECO
Strawberry
PARFAIT

Spring
time

君度桶柑
雪酪

葡萄柚凍

草莓香檳凍

May

6

THURSDAY

5 May
M T T F S
1 2
4 8 9
12 13 14 15 16
18 19 20 21 22 23
25 26 27 28 29 30

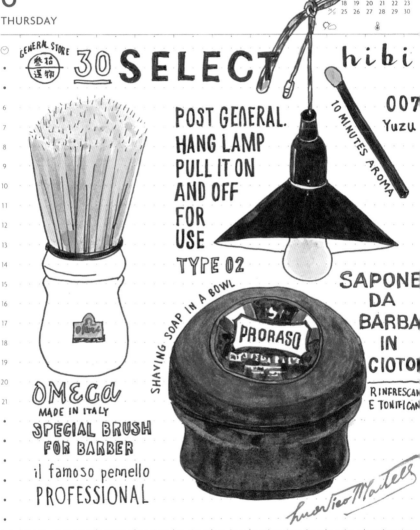

GENERAL STORE
參拾選物

30 **SELECT**

hibi

POST GENERAL.
HANG LAMP
PULL IT ON
AND OFF
FOR
USE
TYPE 02

10 MINUTES AROMA

007
Yuzu

SHAVING SOAP IN A BOWL

PRORASO

SAPONE
DA
BARBA
IN
CIOTO
RINFRESCA
E TONIFICAN

OMEGA
MADE IN ITALY
SPECIAL BRUSH
FOR BARBER
il famoso pennello
PROFESSIONAL

Ludovico Martelli

無法遠行的日子，更容易找許多藉口購物：要送老派的刮鬍泡給他、要送露營吊燈給
院子植物們、要送柚子薰香火柴給自己的房間。

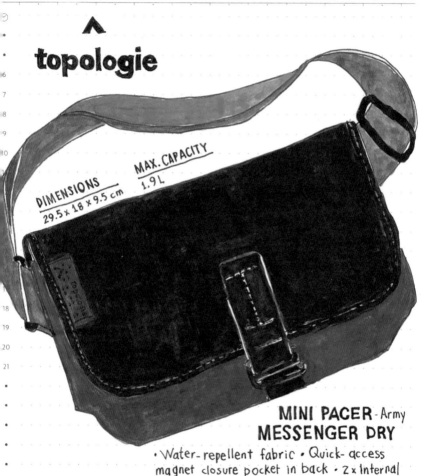

topologie

DIMENSIONS
29.5 x 18 x 9.5 cm

MAX. CAPACITY
1.9 L

MINI PACER - Army
MESSENGER DRY

• Water-repellent fabric • Quick-access magnet closure pocket in back • 2 x Internal pockets for small items • 1 x Internal zipper pocket

先生偷偷挑了「topologie」的軍綠色郵差包作母親節禮物，中性的顏色款式男女通用，
大小很適合旅行時當前側背包使用，後來卻總是先生在用。

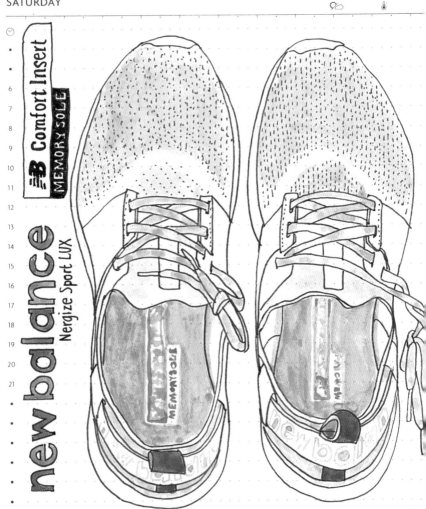

讀了關於走路的書籍後開始偏執每日的計步數：走路能到的範圍就不騎車、週末走 1.5

公里路去買兩支啤酒或咖啡豆、細雨時在舊街區晃蕩。這個夏天涼鞋沒什麼出場機會，

倒是新買的訓練鞋已歷練充足。

整

理

去年疫情嚴峻時，連著幾週閉關在家，為降低出入公共場合頻率，網購的機會大幅增加。不僅囤積日用備品（一次買整箱氣泡水、整箱衛生紙、每進一次藥局就會帶兩盒走的口罩……），社群平台上也不停被各選品店、購物社團打廣告，利用「在家時間變長＝理應添購家居／園藝／廚房用品」的邏輯勾起人們的慾望；就算不買，也浪費了許多時間和注意力瀏覽這些「美好事物」。一兩個月後略感疲乏，有個聲音告訴自己：是時候複習極簡主義和體驗主義的書了。

　　房間書架上固定有一區留給這類型的書：《物窒欲》提醒我「體驗」比「實物」更能得到快樂、《理想的簡單生活》是用更東方更溫柔更女性的方式切入；同時隔壁也有看似持相反論點支持戀物的：透過物質建構美學與品味的許舜英《購物日記》、日本雜誌編輯和書商松浦弥太郎的選品集《日日100》……等等，以上皆是經歷過幾輪搬家、斷捨離後仍常伴我生活之良友。

　　這兩類書並不矛盾，甚至就我的理解，他們要說的是同一件事：極簡主義者，不一定是要擁有最少數量的物品才合格，而是「真正

了解自己需要什麼的人」，以及「知道什麼才是最重要，而減少物品數量的人」（根據《我決定簡單的生活》一書定義）；至於戀物者，則是大方承認資本主義社會的現實和人類物慾的存在，透過論述剖析或深化與物品相處的情感，讓物品極致化而非免洗，利用「最高的物慾」去鞭策自己要嘛最好，否則寧缺勿濫。

這樣的定義說明了不需拘泥於追求無物的境界，而是透過減少物品的手段，進而去意識、並思考和動手改善整體的生活型態，專注在人生其他更有意義的部分：關係、內在、創造⋯⋯等等，像是啟動好的循環的第一股力量。這些書中建議減物的手段很多，例如購買時確認是需要還是想要、丟掉一整年沒用的東西、替自己丟不掉的物品拍照、丟掉對「過去」的執著⋯⋯當中，有一項幾乎每本書都會提到的法門：盤點／清點。

大部分的店家、營業場所都會每年度或定期進行盤點，但我們卻鮮少替自己的所有物盤點，房間和家中儲藏櫃總像一座不斷塞填貨物、卻疏於整理、更不清楚庫存量的倉庫。清點所有物的重點不

在數量（當然實際數到自己有 464 本書和 196 本雜誌還是有點心驚），而是掌握現況，進而淘汰不再需要的物品。透過拉開所有衣櫥抽屜、一本一本數著書量的過程，去意識到「啊，我擁有這麼多！（不該再買了）」或帶有「原來以前有這個、現在似乎不適合了」的檢討意味。

盤點也不僅限物品，人生的盤點則可製作「個人年史表」。一直以來總覺得自己記性不好，要寫大量的日記、即時的旅行筆記，深怕遺漏各種生活細節。但一來，這十幾年累積的筆記本佔據空間很是可觀，二來準備進入中年會開始思考，若離開人世，這些筆記、日記豈不是徒留給家人的困擾嗎？《戀物，卻想一身輕》書中有提到可將個人歷年發生的事件做成年表，方便自我介紹，也能客觀回顧及規劃未來；於是著手開始將這六七年來的記事本濃縮重點為一個檔案，分別就工作、旅行、生活作息、休閒嗜好⋯⋯等不同面向用關鍵字或短句記下，解決了因為富藏回憶而捨不得丟棄的狀況。整理的同時也是在活用，讓原本龐雜的資料去蕪存菁，簡化為現下實際能使用的工具。

　　在人生中每個階段，會在不同的價值觀之間轉換，有些物品當下蒐藏了捨不得使用，等到自己品味變得不同、那個「喜歡的階段」過去了，這些「捨不得的寶物」瞬間又變成「無用的垃圾」，彷彿物品總是在不對的時間被錯誤的對待。後來經歷了幾次搬家、背包旅行，被迫把所有家當濃縮至三疊榻榻米內，才發現這樣每隔幾個月整理一輪的動態式精簡，能時時保有對生活的熱情和喜愛。

　　這兩年的年度生活目標有一項是：「調整空間（書櫃／衣櫃／雜貨／電腦檔案）到適合自己現在的模樣」。現在圍繞在我身邊的，有些是過去的美好（例如以前穿過一次但現在不合時宜的昂貴衣服），有些是未來的想像（可能有一天還會再用到的顏料／文具／筆記本們），但這些都不是當下，而是虛妄與偏執，唯有認清物品與心的對應關係，才能真正極簡。

　　物質消費至上的時代裡，要時時思考如何「與物相處」而不被其所駕馭。而想要簡單的生活型態，就得要先從盤點、減物開始。

May

18
TUESDAY

5 May
M T W T F S S
1 2
3 4 5 6 7 8 9
10 11 12 13 14 15 16
17 18 19 20 21 22 23
24/31 25 26 27 28 29 30

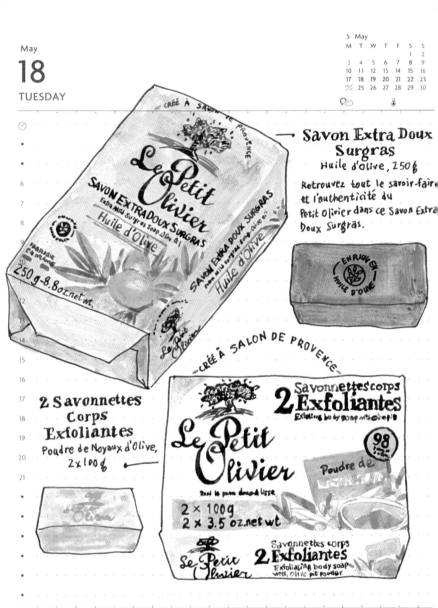

CRÉÉ À SAVON DE PROVENCE

→ **Savon Extra Doux**
Surgras
Huile d'olive, 250 g

Retrouvez tout le savoir-faire
et l'authenticité du
Petit Olivier dans ce Savon Extra
Doux Surgras.

Le Petit Olivier
SAVON EXTRADOUX SURGRAS
Extra Mild surgras soap, Olive Oil
Huile d'olive
250 g - 8.8 oz.net wt.

ENRICHI EN HUILE D'OLIVE

CRÉÉ À SALON DE PROVENCE

2 Savonnettes
Corps
Exfoliantes
Poudre de Noyaux d'Olive,
2 x 100 g →

Savonnettes corps
2 Exfoliantes
Exfoliating body soap with olive pit...

Le Petit Olivier
Rool le peau doux & lisse

2 × 100g
2 × 3.5 oz.net wt

Poudre de...

98

Le Petit Olivier

Savonnettes corps
2 Exfoliantes
Exfoliating body soap
with olive pit powder

在平價生活雜貨店選肥皂，兩款來自法國普羅旺斯的橄欖皂和去角質皂。喜歡肥皂僅
需用一張油紙簡單封起的包裝；也喜歡欣賞歐洲各種鄉村油畫、花鳥錦簇、古典優雅
等包裝紙設計。

株式会社 青い海 Aoiumi

家庭の味を大切に!

Aoiumi

塩

メキシコまたはオーストラリアの天日塩と沖縄の海水でつくりました

沖縄の塩
シママース

つけもの 漬物、調理、塩魚の味噌送り等にどうぞ

Be
of Okinawa

沖縄の塩 シママース 300g

6
7
8
9
10
11
12
13
14
15
16
17
18
19
20
21

メキシコまたはオーストラリアで作られた完全天日塩を沖縄の海水で溶解
しながら丁寧にろ過したのち、じっくりと時間をかけて丹念に焚き上げました。

在料理的書上讀過，如果高品質調味料只能選一兩項的話，會以鹽和油優先添購。每餐
都會吃到的調味，產地或製法不同，風味和搭配料理就不同。以海水熬煮的沖繩島鹽，
是清爽的日常用鹽。

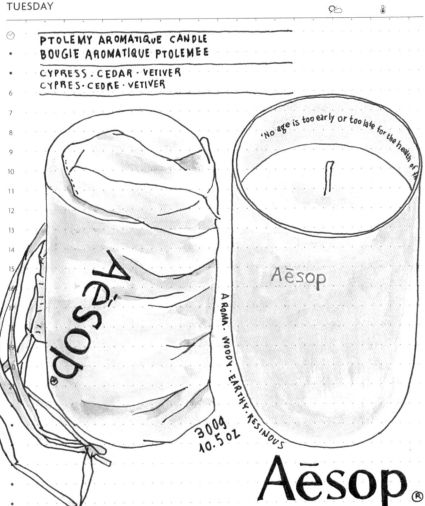

PTOLEMY AROMATIQUE CANDLE
BOUGIE AROMATIQUE PTOLEMEE

CYPRESS · CEDAR · VETIVER
CYPRES · CEDRE · VETIVER

'No age is too early or too late for the health of th

Aēsop

A ROMA · WOODY · EARTHY · RESINOUS

300g
10.5 oz

Aēsop ®

遲來的生日禮物。預定了大半年的 Aesop 蠟燭終於到貨，當初試聞了三款後，挑了「托勒密」。雪松、柏樹、岩蘭草，在房間裡燃起一座古老的森林；讀著蠟燭內側伊比鳩魯引言，充滿大地氣息和詩意。

for Farm
Burger

take-out
menu

燉牛肋
條咖哩
飯/經
典烤雞堡

手工焦糖布丁
for free

玉米湯

富麗米飯
漬菜

日式唐揚雞塊
咖哩飯

CURRY

疫情又起，閉關在家；週末想轉換心情，訂了洋食漢堡店的餐在家吃，即使是外帶也
特意選了大地、手感的餐盒耗材，和店內的視覺識別一致；而招待的玻璃罐裝手工布丁，
吃完洗淨拿來插花和裝漬菜。

6 June

M	T	W	T	F	S	S
	1	2	3	4	5	6
7	8	9	10	11	12	13
14	15	16	17	18	19	20
21	22	23	24	25	26	27
28	29	30				

6
7
8
9
10
11
12
13
14
15
16
17
18
19
20
21

YOKONECO

阿露斯洋香瓜
奶油戚風

take-out

孩子今年生日的第二個蛋糕，跟食堂訂了阿露斯洋香瓜奶油戚風。和孩子一起生活之後，飲食和作息都會不自覺同步回歸到最簡單、也最純粹美好的樣子。

6 June

M	T	W	T	F	S	S
	1	2	3	4	5	6
7	8	9	10	11	12	13
14	15	16	17	18	19	20
21	22	23	24	25	26	27
28	29	30				

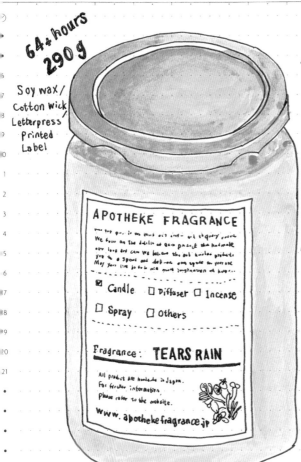

64+ hours
290 g

Soy wax /
Cotton wick /
Letterpress
Printed
Label

APOTHEKE FRAGRANCE

☑ Candle ☐ Diffuser ☐ Incense

☐ Spray ☐ Others

Fragrance: TEARS RAIN

All product are handmade in Japan.
For further information
please refer to the website.
www.apothekefragrance.jp

APOTHEKE FRAGRANCE

Fragrance:
TEARS RAIN

Floral Woody Musk

Carnation, Cyclamen,
Jasmine, Lily,
Rose, Sandalwood,
Tuberose, Violet,
White Grapefruit

A clean, musk-based
aroma, this elegant
and refined scent
features a soft,
comforting floral aroma

All products are
handmade in Japan.

今年春天和朋友一起逛了隱身在公寓二樓的選物店「Everydayware & co」，一起試聞「APOTHEKE FRAGRANCE」的每一種味道，最後選了「TEARS RAIN」的玻璃罐裝蠟燭。喜歡在雨季時點燃，讓屋裡都是玫瑰、百合、茉莉……的淡雅花果香。

June

14

MONDAY (RU)(CN)(HK)

6 June
M	T	W	T	F	S	S
	1	2	3	4	5	6
7	8	9	10	11	12	13
14	15	16	17	18	19	20
21	22	23	24	25	26	27
28	29	30				

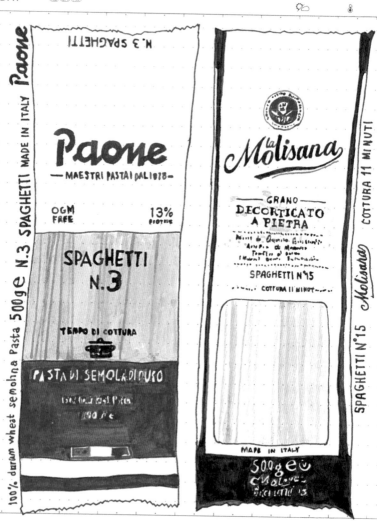

義大利麵在我家餐桌上出現頻率可能比中式麵條還多；或蒜香白酒清炒，或在市場抓一把九層塔打成青醬，或多的絞肉燉成番茄肉醬；一邊煮大鍋水計時燙麵條。凡一道料理有肉有菜有澱粉即是主食的，都是煮婦的救急包。

June

18

FRIDAY

6 June						
M	T	W	T	F	S	S
	1	2	3	4	5	6
7	8	9	10	11	12	13
14	15	16	17	18	19	20
21	22	23	24	25	26	27
28	29	30				

五月之前的週末有綠地、有森林、有山，無法移動只好試圖把家裡加入這些元素，添了

幾盆茉莉、玫瑰、蕨類；每週清理雜枝枯木、換盆移株，還加入了觀葉植物同好社團。

人類真的需要接觸自然，一些有機的、生命力相伴，便能感到希望和力量。

根元八幡屋礒五郎

七味唐からし

（1736年）創業元文元年
辛味を出すための唐辛子、
辛味と香りを併せ持つ山椒・
生姜、そして、風味と香りの麻
種・胡麻・陳皮・紫蘇の7つ。
辛味と香りの調和の
とれた独特の味わい
です。

本返しつゆ2倍濃
縮〝本返し〟とは味を
まろやかに仕上げるために醤油とみりんに砂糖を溶かし加熱した後
に・低温でねかせるひと手間かける伝統製法。

MORITA

本返し
つゆ
2倍濃縮

北海道産利尻昆布の上品な旨み

本格伝統製法
化学調味料
無添加

盛田

YAWATAYA ISOGORO

名物

七味

6
7
8
9
10
11
12
13
14
15
16
17
18
19
20
21

裕毛屋定期補貨日。繪製七味粉時，查到「八幡屋礒五郎」的網站，木盒盛裝七種香料如調色盤卻又保有畫面簡潔典雅；也讀了香辛料的歷史、日本三大七味唐辛子差異比較。美與知識往往蘊涵在微小日用品裡頭。

July

4

SUNDAY (US)

7 July
M	T	W	T	F	S	S
			1	2	3	4
5	6	7	8	9	10	11
12	13	14	15	16	17	18
19	20	21	22	23	24	25
26	27	28	29	30	31	

6
7
8
9
10
11
12
13
14
15
16
17
18
19
20
21

❀ kokonoe

創業安永元年
の老舗みりん蔵　九重味淋
純国産本みりん（原料米国内産米100％）

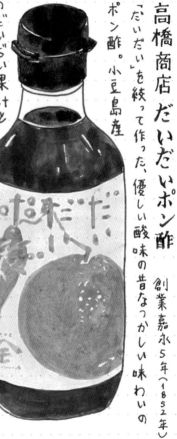

高橋商店 だいだいポン酢

創業嘉永5年（1852年）

「だいだい」を絞って作った、優しい酸味の昔なつかしい味わいのポン酢。小豆島産のだいだい果汁と醤油に、国産の砂糖を加えて作りました。

300ml

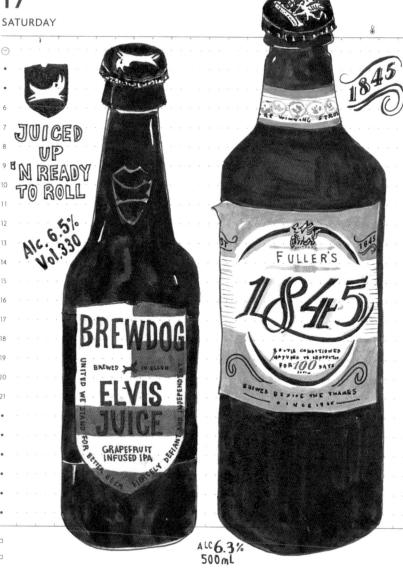

6
7
8
9
10
11
12
13
14
15
16
17
18
19
20
21

JUICED
UP
'N READY
TO ROLL

Alc. 6.5%
Vol.330

BREWDOG
BREWED IN ELLON
ELVIS
JUICE
UNITED WE STAND FOR BETTER BEER, FIERCELY DEFIANT AND INDEPENDENT
GRAPEFRUIT
INFUSED IPA

1845

FULLER'S
1845
BOTTLE CONDITIONED
MATURED TO PERFECTION
FOR 100 DAYS
BREWED BESIDE THE THAMES
SINCE 1845

ALC 6.3%
500mL

孩子的外宿日。夏夜裡和先生一起散步 1.5 公里至 Corner Cafe，一人挑一支啤酒外帶。

July

24
SATURDAY

7 July
M T W T F S S
1 2 3 4
5 6 7 8 9 10 11
12 13 14 15 16 17 18
19 20 21 22 23 24 25
26 27 28 29 30 31

萬金醬油（黑豆）
雞肉飯專用醬油批發

高記
五印醋
SINCE
1903

6
7
8
9
10
11
12
13
14
15
16
17
18
19
20
21

兩三年前和食堂工作夥伴到嘉義東市場採買，在醬菜鋪買了 S 推薦的在地醬油；先生
母親也是嘉義人，婚後發現家裡會定期訂購一打同牌子的醬油和油膏。蘸、滷、炒都
適用，包裝和字體又是我喜歡的傳統設計，也成爲我家的必備調味。

超
市

偶有這樣一個週末夜。嘴饞鼎泰豐的鮮魚蒸餃和酸辣湯，驅車至百貨，用餐尖峰時段躲不掉久候，於是趁著長長號碼牌的空檔溜去一旁的 citysuper。晃過價錢永遠少猜一個零的空運水果區和閃耀肥美光澤的火腿冷藏櫃，來到一排排罐頭乾貨調味料區，光是看，光是撫摸優雅的瓶身或外盒，光是跟著在心中默念產地或城鎮的名字，就足以緬懷異國情調，進而彷彿感到腦內多巴胺汩汩湧出。

　　高級超市和書店一樣是打發時間的最佳場所：等餐、等人、等車的空檔皆可：要耗 30 分鐘、一小時、甚至兩小時都彈性自如。其他百貨商店，若挑挑揀揀一兩小時不免羞赧，超市則可隱身於人潮與高窄貨架間，推著購物車，無人能辨別這是認真買菜抑或閒晃：端詳比較一列歐美進口醬罐之成分表 20 分鐘也不使旁人起疑：逛 40 分鐘只買一瓶氣泡水店員也不因此生厭。聽聞餐廳叫號數字接近，或友人來訊快到，即是下好離手、至結帳櫃台收網結算今日捕獲之時機。

　　又或是會有那樣一個午後，在百貨飽食過咖哩飯，央求另一半一起路過一下 JASONS，駐足啤酒區欣賞酒標如欣賞當代藝術畫作般真摯，從配色從字體選用從瓶身弧度去觀看，展品介紹可待回家細讀；甚至光是看到 "SINCE 1240" 就能以「活化石」或見證人類飲酒史為名放進購物籃，也不必多，一次一瓶是最適切的資訊量。

高級超市作為約會散步場景，同時兼具了美術藝廊、博物館的氣氛，以及如同 IKEA 給熱戀中的情侶「家庭」的想像：走在調味料區，「下次煮咖哩給你」成為最浪漫的誓言。或是獨自逛時，惦記著他喜愛的零嘴啤酒，拾了作為「日常禮物」，和在節日精心包裝的禮物相比看似隨興廉價，卻蘊藏無所不在的心意。

　　高級超市和平日買菜買肉補給的「超市」，定義上有很大的不同：高級超市是職業婦女在朝八晚六與照顧孩子的各種時間預算精準盤算中，堪稱奢侈的時刻，此時不必錙銖比價，要有買藝術品的器度和眼光，可以外貌主義，附帶舶來品的虛榮與躋身上流之幻夢。且無論如何都會下肚，再如何昂貴終究是實用的、是日常消費，也可自欺說是味覺的拓展踏查，內心毋需有任何一絲愧疚。

　　這也是家庭飯桌上的奢侈來源。高級超市不刻意強調在地小農，廣納百國，宛如世界餐桌博覽會，讓人們能在家中簡單嚐到異國滋味，翻找食譜的過程堪稱異文化認識。平日吃慣饅頭肉包、炒菜醬煮燉肉的台式口味，偶爾在週末早上煎鬆餅、西班牙生火腿拌沙拉，既有新鮮感又有樂趣；或是每個月在家中舉辦的爵士樂聚會，三對夫妻一起圍坐煎大阪燒或燒烤，一邊吃一邊從裕毛屋超市遙想至下趟日本的行程。

於是常常走在百貨裡，背包卻多了許多罐頭和啤酒，如負重訓練；或是等人的空檔，手上卻多了幾袋美國洋芋片和一包義大利通心粉、一瓶啤酒。而其實大多時候並不在乎到底好不好吃（好比書買回家很長一段時間是堆放在桌上或地上），是抱持著獵奇搜查的心態在逛；或許有些東西，光是選購的過程就已達成目的、全然滿足了。我想我是讀再多極簡主義都戒不掉的物質迷戀者。

　　如同在國外旅行時，一有空檔必到下榻旅館附近的超市閒晃。目的為的不是名貴珍饈或人氣代購，而是平凡無奇的日常，偷窺對當地人而言的「普通」為何：諸如溫帶國家一盒藍莓多少元、在德國的啤酒和瓶裝水何者較貴……等民生用品考察，並以供需法則推算當地人的喜好和消費量。旅人試圖在異地融入當地，在短短的旅程中代入想像：若定居在這座城市，我的購物籃清單會是什麼模樣？

　　而不能出國的一年，我們在超市旅行。

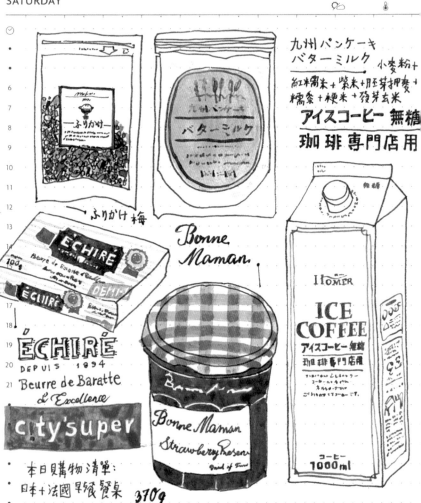

九州パンケーキ
バターミルク 小麥粉+

紅米需米＋紫米＋胚芽押麥＋
糯粟＋粳米＋發芽玄米

アイスコーヒー 無糖
珈琲専門店用

ふりかけ 梅

Bonne Maman

ÉCHIRÉ
DEPUIS 1894
Beurre de Baratte
d' Excellence

city'super

本日貝購物清單：
日本＋法國早餐餐桌 3709

ITOMER
ICE COFFEE
アイスコーヒー無糖
珈琲専門店用

コーヒー
1000ml

只要路過「City Super」就會忍不住進去看看，就算沒有購物清單。先生偏好的艾許奶
油、可以灑在白飯上或捏成飯糰的ふりかけ（香鬆）、九州鬆餅粉……家裡的飯桌頓
時增色不少。

8 August
M T W T F S S
1
2 3 4 5 6 7 8
9 10 11 12 13 14 15
16 17 18 19 20 21 22
23/30 24/31 25 26 27 28 29

August
24
TUESDAY

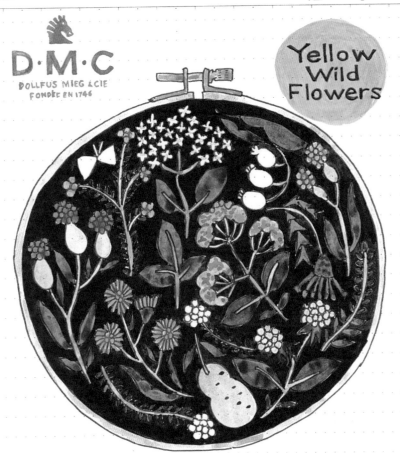

D·M·C
DOLLFUS MIEG &CIE
FONDÉE EN 1746

Yellow
Wild
Flowers

YUMIKO HIGUCHI WOOLSTITCH KIT
BOTANICAL FLOWERS

近期的嗜好是蒐藏刺繡用的繡線。將各色 25 號線拆開、重新捲在手裁厚紙卡上，按色
號排列進餅乾鐵盒，著迷欣賞各種米色綠色的些微差異；光是這樣的整理過程已被撫
慰。新購入日本刺繡作家樋口愉美子和法國繡線廠商 DMC 合作的套組「黃色的野花」。

095

-196℃ ブランド 製法

1 果実をまるごと使用
2 -196℃ で瞬間凍結
3 パウダー状に粉砕
4 お酒に浸漬

先生在超市購入了葡萄柚チューハイ，微苦的酸香和烈酒很搭，不小心喝太快的話，9%
一下子就會微醺，感覺很划算。隔週一口氣蒐集了全系列。

August

30

MONDAY (UK)

8 August
M	T	W	T	F	S	S
						1
2	3	4	5	6	7	8
9	10	11	12	13	14	15
16	17	18	19	20	21	22
²³/₃₀	²⁴/₃₁	25	26	27	28	29

チューハイ

アルコール 9% の強い飲みごたえと
甘くない爽快なキレ味を追い求めた
-196℃ストロングゼロ。

 KIRIN

本搾り チューハイ 冬柑
グレープフルーツ、ゆず、レモン、
すだち、かぼす、ウオッカ/炭酸

ASSAM BLEND

見慣を使わずに育てた
アッサムブレンド紅茶

ひしわ

ひしわ 菱和園
有機無農業
阿薩姆每紅茶包
（混肯亞紅茶）

株式会社万年

陶瓷
烤吐司網
炙り燒

青さの粉

愛知県三
河湾産青さのり粉

燕三条産
刮蔥絲器

NEGIERU

OYANAGI

（白髮ネギが作れる）

最近喜歡逛專賣廚房道具和餐桌用品的生活雜貨品牌「覺覺」。訂了先前遍尋不著灑在
日式炒麵和大阪燒上頭的海苔青粉，也替沒有烤箱的廚房添了早餐烤吐司用的陶瓷烤網。

098

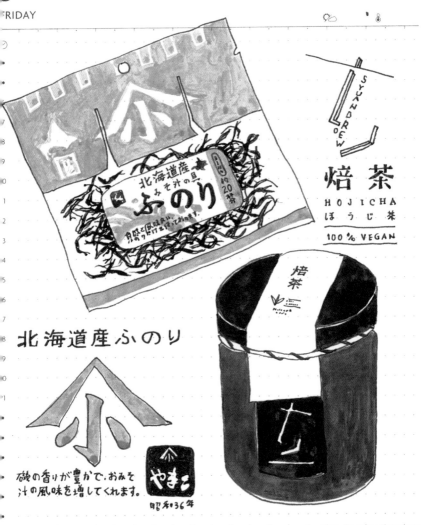

焙茶
HOJICHA
ほうじ茶
100% VEGAN

北海道産ふのり

磯の香りが豊かで、おみそ
汁の風味を増してくれます。

早餐食材補貨。可以配吐司或冰淇淋的「玄珠」焙茶抹醬，堅果和豆子的香氣十足；
以及秋冬喜歡在早晨煮一鍋豬肉味噌湯，除了基本的洋蔥、豆腐、蘿蔔外，偶爾也會
加海帶芽或「ふのり（布海藻）」。

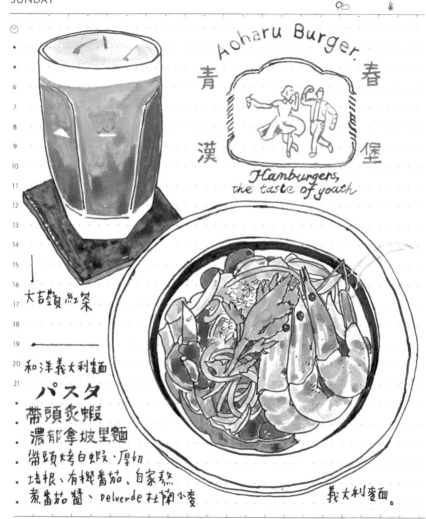

Aoharu Burger.

青春漢堡

Hamburgers,
the taste of youth

大吉嶺紅茶

和洋義大利麵

パスタ
・帶頭炙蝦
・濃郁拿坡里麵
・帶頭烤白蝦・厚切
・培根、有機番茄、自家熬
・煮番茄醬、Delverde 杜蘭小麥

義大利麵。

去了試營運中的「青春漢堡」，看到旅行歐洲或日本才會遇見的某種斜射的光、Masalis
Bar 的細節影子、焦糖牛奶色的廁所地板磁磚。

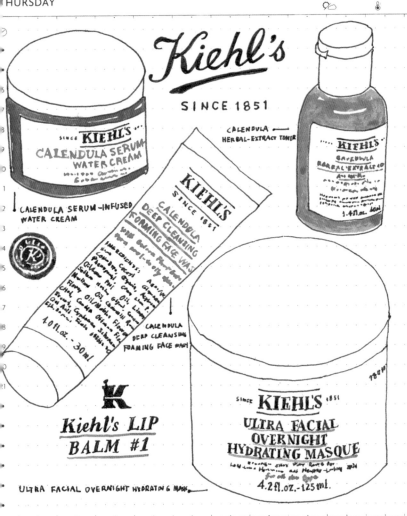

趁折扣購入 Kiehl's 的保養品，金盞花保濕霜和減少包裝的罐裝面膜。想起第一次出國
去了紐約，特意安排行程到 Kiehl's 創始的小藥鋪店面，帶回足以用好幾年份的＃１護
唇膏。

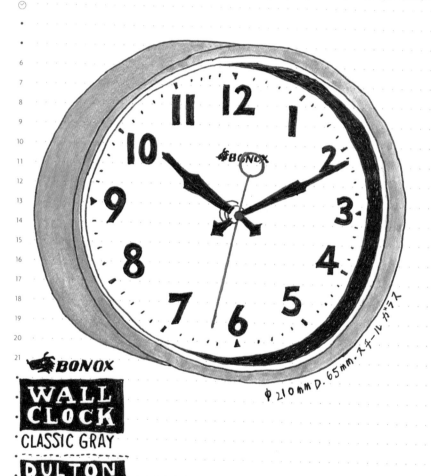

φ 210mm D. 65mm・スチール・ガラス

BONOX

WALL CLOCK

CLASSIC GRAY

DULTON

成爲母親後，戴手錶變的不方便，看書畫圖時又不希望手機干擾；於是幫書房選了一只灰藍色的復古掛鐘，擺在書桌抽屜櫃上，經典又優雅。一直想去宜蘭住「NORIMORI Shop & House」，人未到田野間的小鋪，包裹倒先替我捎來氣息。

走

路

　　這一兩年常覺得，這場瘟疫不只是帶來禁足和限縮，更提醒人們不能遠行和社交時，如何在既有的資源裡尋找替代的出口，進而重塑了生活型態。例如當我每週固定運動的球館關閉、瑜伽只能在家中客廳線上教學時，運動量不足加上渴求外出透透氣，結果是養成了新習慣：走路。

　　去年夏天讀了韓國導演河正宇的生活日記《走路的人》，他在一次 577 公里的步行挑戰中，意外發現走路能帶給他活力和快樂，自此他每天走三萬步，只要雙腳能到的地方就用步行；甚至還組了「走路會」，與一群朋友互相鼓舞。

　　「閱讀與走路有著微妙的共通點：明明是人生必需之事，卻都輕易被用『沒時間』作藉口而放棄。只是，細究的話，其實任何人每天一定都有讀二十頁書、走三十分鐘路的時間。」待在家的時間一旦拉長，就得比平時更有意識地維持紀律和練習。選讀這類型的書，無非是為了試圖拓展自己的更多可能性、也激勵自己「每天重複堅持做同一件小事」：讀書、畫圖、寫字、運動……（也就是那

些永遠盤據在「新年目標」的項目），不該再繼續用工作性質或照顧家人等作為藉口而停止前進。

　　所謂知，然後行。我開始每天記錄自己的一日步數，原本的生活型態是開車上班、坐辦公室、下班在家陪孩子，一天至多 2500 步。不要說日行萬步了，離目標 5000 步還很遙遠（但去台北一日，不刻意隨便晃晃都輕鬆破萬步）。於是給自己新生活公約：一、能走路就不騎車、不搭電梯。二、刻意安排週末或平日晚餐飯後走長路。我開始步行去家附近的超市、走路去 1.5 公里外的酒吧外帶兩支啤酒、特意迂迴繞進沒走過的巷弄去買咖啡豆。既有的目的地，一旦改換原有路線或交通方式便能看見不同的樣貌，稍將日常變形便能產生新鮮感。

　　後來讀了挪威探險家、出版人 Erling Kagge 所著的《就是走路》，書中提到他會「用雙腳走過目前居住的城市奧斯陸的大街小巷」，或計畫「以所在的地方為中心，畫出幾個圓，分別是半徑一到五哩，然後繞著圓周走一圈」。這對我和先生來說是很棒的提案：

我們過去都曾寫過關於台中的書、喜愛城市、對於舊城的演化分別從文史和美學的角度持續關注著。若結合了「走路」和「城市」這兩主題，相信動態的城市探索「線」會比靜態的「點」有意思多了。

於是我和先生開始了週日傍晚的「步行約會」。當初戀愛初萌時，我倆最常的約會模式便是在城裡不斷走路和談話直至深夜，好比電影《Before Sunrise》再現。現在則是兩人各自在書房埋頭寫稿一日，步行正好作為活絡筋骨和與外頭世界接觸的管道。

前陣子經過綠川，發現兩側水草長起來變得豐美自然許多，想著河川或許是個不錯的開始，於是頭一個週末，我提議了沿著離家最近的柳川走。當天雖飄著細雨，但套上風衣倒頗有旅行時「既來之則安之」的心境，兩人不停被左右兩側的巷弄招牌吸引而岔題，起勁地到處走走看看：仍轉著燈的男士理髮廳、木造的老中醫診所、恬靜安適的矮房小巷、綠籬紅鳥欄杆……像是初訪這座城市般新奇地觀光拍照。

又或是隔週，先生提議走到住家附近的「篤行市場」。以篤行路「小漁兒」燒酒雞為終點，沿途台中二中、老文具行、製冰廠與周圍多間冰店、多家外省麵攤比鄰，一路讀著街市招牌過來，盡是「大家好」、「三姐妹」、「不倒翁」這般樸實又好記的風格，對比現下英文日文追求風格的店名，不禁想著以前的店家取名親切多了。這樣的散步是無目的、無限制，沒有非要去哪、非要尋找什麼的漫遊，但卻又有意識的張大眼觀察採集，資訊量勢必比上網搜尋得到的還多。

　　住了二十五年的城市，藉由走路，竟能帶給我們如此多驚喜和未知；速度決定了細節的程度，多的是開車或騎車讀不到的訊息和感觸。而能夠好好走路，一起走路，就是生活中最大的禮物。

CASA BRUTUS NO.256 August 2021 CHILL OUT IN NATURE

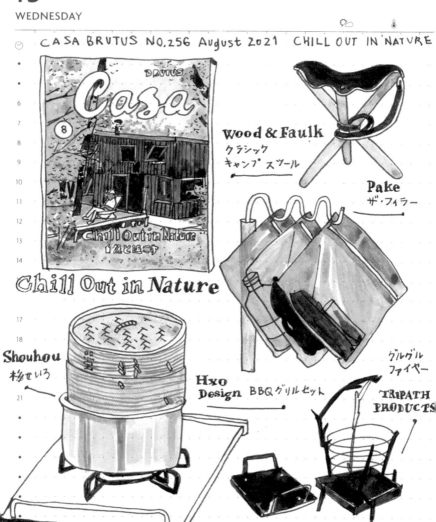

Chill Out in Nature

Wood & Faulk
クラシック
キャンプ スツール

Pake
ザ・フィラー

Shouhou
杉せいろ

Hxo Design BBQグリルセット

グルグル
ファイヤー

TRIPATH PRODUCTS

八月份「CASA BRUTUS」主題是「Chill Out in Nature」，介紹了幾組山中小屋和設計感十足的露營道具；儘管定居城市，仍嚮往住在森林的生活，窗外是綠意和寧靜，而露營是一種折衷和預習。

September

16

THURSDAY

9 September
M	T	W	T	F	S	S
		1	2	3	4	5
6	7	8	9	10	11	12
13	14	15	16	17	18	19
20	21	22	23	24	25	26
27	28	29	30			

Thor
ラージトートウィズリッド 53L

Hünersdorff
アルミニウムプロフィーボックス

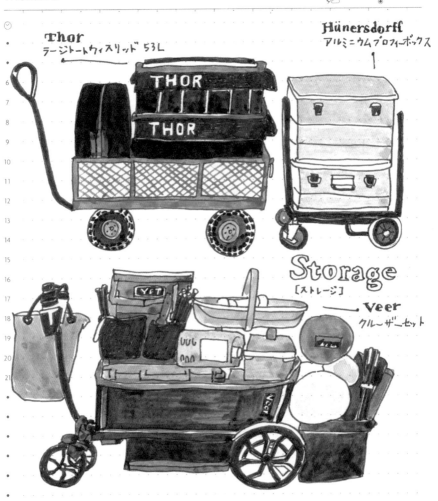

Storage
［ストレージ］

Veer
クルーザーセット

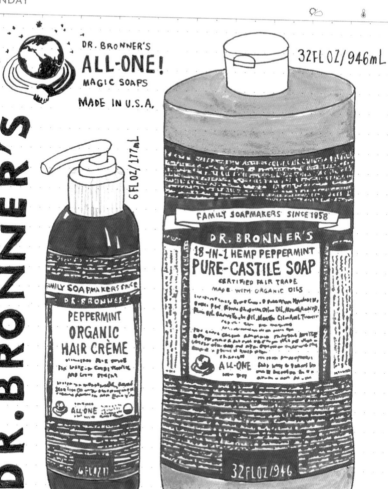

被 &Premium 雜誌裡 Dr.Bronner's 的 Magic Soap 微型攝影製作的廣告吸引，畫面活潑字體有序；加上天然植物皂把潔顏、沐浴、洗衣等綜合多功能在一瓶，便決定好這次要替換的沐浴品了。

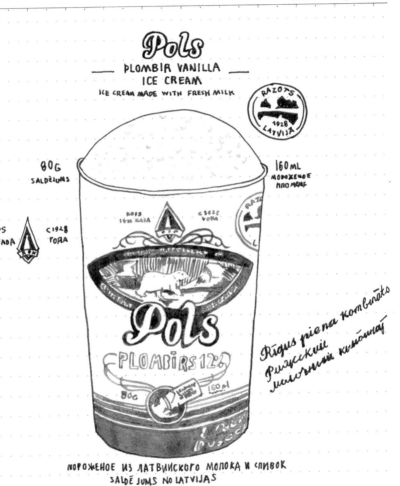

在超市冰櫃發現的北歐冰淇淋「Pols」。北極熊冰天雪地的意象，配上復古的藍灰色圖
樣和異國情調的文字、自 1971 年沿用至今的配方，真是可愛。

September

24
FRIDAY

9 September
M	T	W	T	F	S	S
		1	2	3	4	5
6	7	8	9	10	11	12
13	14	15	16	17	18	19
20	21	22	23	24	25	26
27	28	29	30			

400g À REMPLISSAGE **14.1** OZ

SAVON..MARSEILLE

1900
MARIUS FABRE
EN PROVENCE

SAVON DE **MARSEILLE**

ORIGINE
FRANCE
GARANTIE

MINT TOOTHPASTE
✓ cleans teeth
✓ freshens breath
✓ helps protect gums
✓ naturally derived
 ingredients
100g / 3.5oz

ecostore
+ safer for you

ecostore
+ safer for you
Complete Care

mindestens haltbar bis
Siehe Boden
FLENSBURGER BRAUEREI
D-24937 FLENSBURG

0,33l e
Alk. 2,4% vol
Einwegpfand 0,25€

FLENS

FLENSBURGER
RADLER
SPRITZIG & FRISCH

週五夜，先生在家線上瑜伽課，和女兒出門散步。跟她約定好「去書店挑一本書」已經
變成我們的固定獨處行程。媽媽也順便添購日用品，今天是藍色選品日。

September

26

SUNDAY

9 September
M	T	W	T	F	S	S
		1	2	3	4	5
6	7	8	9	10	11	12
13	14	15	16	17	18	19
20	21	22	23	24	25	26
27	28	29	30			

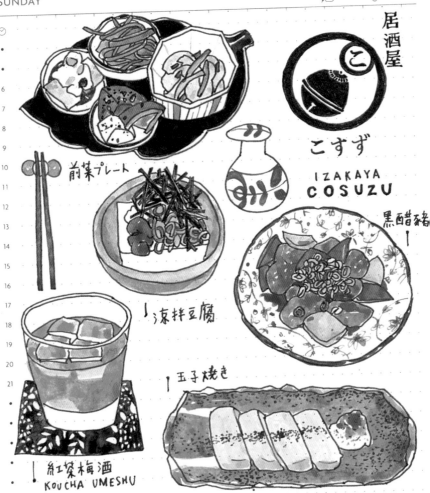

居酒屋

こ

こすず

IZAKAYA
COSUZU

前菜プレート

黒醋豬

涼拌豆腐

玉子燒き

紅茶梅酒
KOUCHA UMESHU

久違的夫妻約會。預約了在麻園頭溪側的居酒屋，開店前在溪旁巷弄散步。店員用台語幫忙點餐，配著日本綜藝節目，低消的前菜拼盤精緻又美味，一杯不夠，兩杯醉步，列入愛店清單。

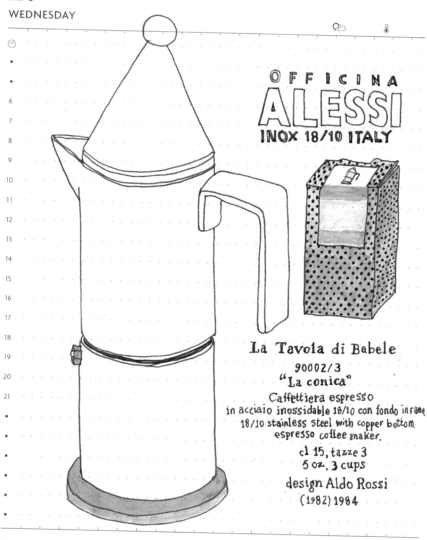

OFFICINA
ALESSI
INOX 18/10 ITALY

La Tavola di Babele
90002/3
"La conica"
Caffettiera espresso
in acciaio inossidabile 18/10 con fondo in rame
18/10 stainless steel with copper bottom
espresso coffee maker.

cl 15, tazze 3
5 oz, 3 cups

design Aldo Rossi
(1982) 1984

父親跟著友人買了義大利的古董摩卡壺，也送了我們一組。是設計家飾品牌 ALESSI 在 1980 年代與建築師合作系列產品，這款的構想設計圖是一棟尖塔、底座有個小人在煮咖啡，精品般的日常選物。

9 September

M	T	W	T	F	S	S
		1	2	3	4	5
6	7	8	9	10	11	12
13	14	15	16	17	18	19
20	21	22	23	24	25	26
27	28	29	30			

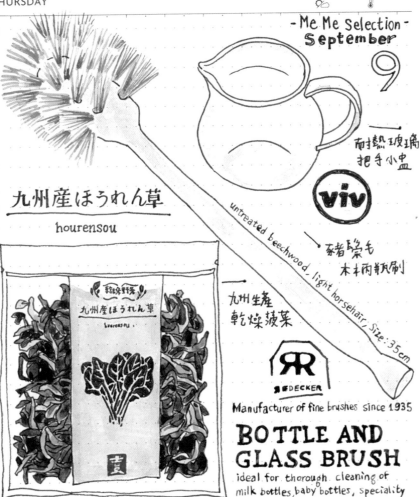

- Me Me Selection -
September
9

耐熱玻璃
把手小皿

viv

豬鬃毛
木柄瓶刷

九州生產
乾燥菠菜

九州産ほうれん草
hourensou

untreated beechwood, light horsehair, Size:35cm

RR
REDECKER

Manufacturer of fine brushes since 1935

BOTTLE AND GLASS BRUSH
ideal for thorough cleaning of milk bottles, baby bottles, speciality beer glasses, etc.

把廚房的牛奶瓶長刷替換成德國經典刷具品牌「Redecker」。以天然橄欖木和豬毛手工製成，雖說自然素材怕發霉需費心保養，但每一次刷洗都能感到原始、簡單且有效的實用性。

LYRA

MILAN® 430

goma de miga de pan

430

synthetic rubber
caoutchouc synthétique

MILAN

QUALITY AND
TRADITION
SINCE 1918

SPAIN

LYRA
TEMAGRAPH *eraser*

Blister
tijeras
Funny

The "first
scissors" for
children from 3

⚜ LYRA
Germany
Since 1806

書桌上有一個黃銅色鐵盒，裡頭裝了以前在國內國外的美術社、老文具店找到的橡皮擦，有捷克、德國、法國；也有長條形、正方形、鉛筆造型，不知不覺也成爲一種蒐藏。

房

間

「吳爾芙曾言，女人要有一筆自己的錢，和自己的房間——綜觀歷史，後頭或許還得加上一點自己的時間。如果創作需要的是與自己獨處，這是許多莎士比亞的姊妹們，從未有機會奢望的。」在每月配送的《週刊編集》上讀到一篇〈女人最大的敵人？沒有自己的時間〉，是作者 Brigid Schulte 給普世女性（尤其母親）的提醒和揭露不公。我讀完後，將文章剪下，好好收在記事本後頭，作為護身符也作為靜思語。

結婚前，我的房間就是我的家；結婚後，有段時間家中卻沒有我的房間。

單身時期的租屋，喜歡找附帶陽台和流理台的小套房，10 坪內有床有桌有椅有書架有小冰箱，還有對外落地窗和能簡單料理的廚房，好比背包客行囊的攤開，人的生活所需不過如此。一人獨居，生活作息無人干預，要熬夜趕稿或是對窗外晴空發呆都行，自由唾手可得，安靜是我最寶貴的資產。

後來有段時期為了省房租，住進父親公司倉庫二樓。刷洗過的儲藏室不過六疊榻榻米大，床架太佔空間，於是棉被攤開便是床，白日則捲收起來，仿照日式和室使用；房間連門都沒有，在橫桿掛塊布充做隔間，裡頭擺了一張明式古董矮桌和和室椅、自行組裝搖

晃不穩的 IKEA 書櫃、一架子衣服，如此便是屬於我的一方天地，在此畫稿讀書、工作戀愛。

婚後沒多久有了孩子，搬進三房兩廳老公寓。起初的規劃，一房作為主臥室、一房預備為小孩房、一房則作為先生的書房兼儲藏室。我單身時期的房間被打散了：古董桌在客廳、衣架分了一半給先生，後來榻榻米也搬來作為主臥床鋪；我不再接插畫的工作了，白天上班晚上育兒的型態讓我告訴自己不要太貪心、目標設低點就不會失落，自甘為奴。

空間一向都是自我的延伸。

一年後，在我讀到《週刊編集》那篇文章不久，先生看不慣我總在餐桌上寫字，提議在書房再添購一張書桌，幫我組好後，我開始把散落家中各處的筆記本、書、雜物一一拾回，他站在門口看著說：「感覺我們又更完整了一些。」兩人合力在事業親職與自我實現之間取得平衡，下班後也在同一個房間並肩寫字畫圖。

但那終究還不是「獨處」。於是再隔一年，被生活雜誌的「整理放鬆房間」特輯刺激，思考了整整一週如何讓家中空間更符合現狀、有更好的運用後，便決議除了主臥外，另兩間房改為各自的書

房。我的書桌、塞滿插畫和生活家居書的書櫃、小憩用的單人床、蒐藏的瓶罐和舊貨家具……重新擺設後，忽然間我的房間回來了。擁有一個可以不顧慮他人、投入自己喜愛的事的空間，像是重新分配到花園的園丁，有源源不絕的靈感可澆灌栽植。

在單身時不曾意識過自我空間之重要性，想起電影《KANO》裡說，鐵釘釘入木瓜樹底部，讓它有危機意識，就會因此長出又大又甜的木瓜。生養小孩就是我的鐵釘，個人時間與空間一旦強烈緊縮才會小心翼翼的使用、不敢揮霍，通過這樣限制，更能明確知道萬事的取捨和輕重。空間的分割也如關係中的個體性，一旦有了生活重心，關注的重點在於自我成長而非身邊人的缺失，不再為了瑣事爭執氣憤；可以說我們在建構自己的房間、領域的同時，也是在建構更強壯的自我，也才能夠真正的去愛對方。

自己的房間無關乎寫作與否，而是自我與他者在空間上、時間上、精神上的獨立追求。不論性別和職業，每天，只要我們願意（且被允許）坐進書房，不被外界萬物干擾，專注在紙上在書上在圖上一兩個小時，都是在往莎士比亞或吳爾芙的路上走去。

CURRY HOUSE
CoCo

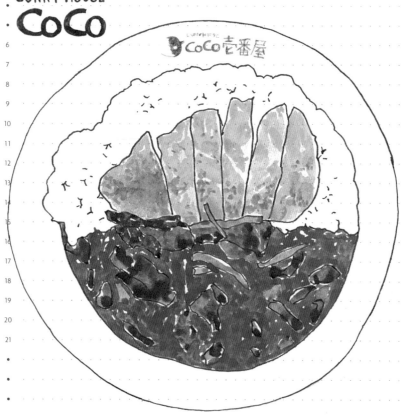

ロースカツ ほうれん草カレー
Pork cutlet & Spinach curry

想吃熟悉的咖哩飯的時候，就會到 CoCo。飯量少一些、加一份菠菜，以及不會出錯的
味道；是連鎖店的魅力和撫慰。

October

4

MONDAY ⒸⓃ

10 October
M	T	W	T	F	S	S
				1	2	3
4	5	6	7	8	9	10
11	12	13	14	15	16	17
18	19	20	21	22	23	24
25	26	27	28	29	30	31

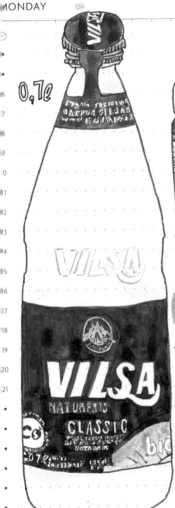

0,7ℓ

Capsicum With Red Oil
145g s.1oz
SINCE 1950

J·A·S·O·N·S

VILSA
NATURFRISCH
CLASSIC
NATÜRLICHES MINERALWASSER
MIT KOHLENSÄURE VERSETZT
NATRIUMARM

Leffe
RITUEL 9°
Bière blonde belge forte
Intense et moelleuse
In ber Belgium
ANNO 1240

Alc, 9,0%
Vol.
25 clℓ

路過 JASONS，選了一瓶德國 VILSA 的氣泡礦泉水，想起在柏林旅行時，每天逛超市
採買不同品牌的玻璃罐裝氣泡水或啤酒，然後在飯店的水槽用溫水泡著空瓶，褪下來的
瓶標隔日夾進日記本裡。

October

6

WEDNESDAY (CN)

10 October
M T W T F S S
 1 2 3
4 5 6 7 8 9 10
11 12 13 14 15 16 17
18 19 20 21 22 23 24
25 26 27 28 29 30 31

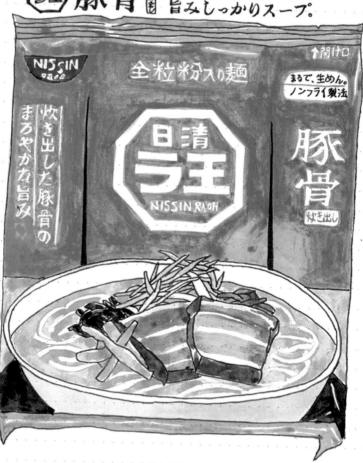

6
7
8
9
10
11
12
13
14
15
16
17
18
19
20
21

在超市看到日清的「拉王」豚骨拉麵，被一系列強烈對比色包裝吸引。口感接近生麵而
非油炸泡麵：先煎豬肉片、煮半熟蛋對切、炒菜作配料，煮麵條，撒上七味粉⋯⋯就算
是速食也要用心的料理。

10 October

M T W T F S S
1 2 3
4 5 6 7 8 9 10
11 12 13 14 15 16 17
18 19 20 21 22 23 24
25 26 27 28 29 30 31

October

10

SUNDAY

6
7
8
9
10
11
12
13
14
15
16
17
18
19
20
21

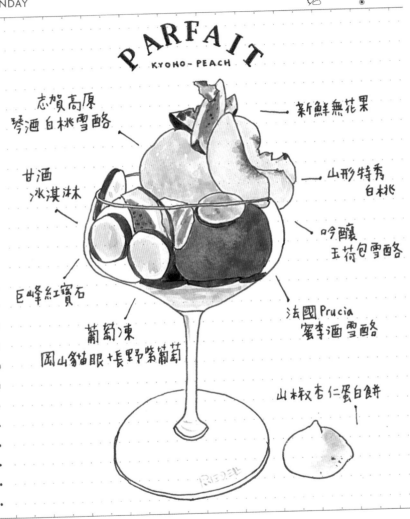

PARFAIT

KYOHO-PEACH

志賀高原
琴酒白桃雪酪

新鮮無花果

甘酒
冰淇淋

山形特秀
白桃

吟釀
玉荷包雪酪

巨峰紅寶石

法國 Prucia
蜜李酒雪酪

葡萄凍
岡山貓眼+長野紫葡萄

山椒杏仁蛋白餅

RIEDEL

白桃、甘酒、紫葡萄、無花果、蜜李酒⋯⋯秋日豐收的味覺組合。每每都在透過食堂
的烤蔬菜盤或帕菲杯，領受季節的禮物。

125

October

12

TUESDAY Ⓢ⒮

10 October
M	T	W	T	F	S	S
				1	2	3
4	5	6	7	8	9	10
11	12	13	14	15	16	17
18	19	20	21	22	23	24
25	26	27	28	29	30	31

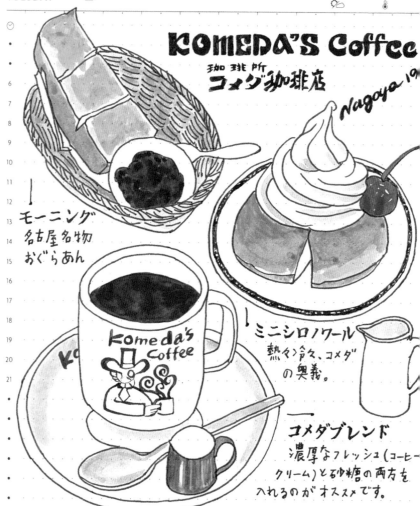

KOMEDA'S Coffee

珈琲所
コメダ珈琲店

Nagoya 19

モーニング
名古屋名物
おぐらあん

Komeda's Coffee

ミニシロノワール
熱々冷々、コメダ
の奥義。

コメダブレンド
濃厚なフレッシュ (コーヒー
クリーム) と砂糖の両方を
いれるのがオススメです。

在日本旅行時，早餐喜歡到喫茶店點一份「Morning Set」，多半是店家配方黑咖啡，
配上吐司和奶油塊、一顆水煮蛋。簡單、基本的料理最能成為日常。「コメダ珈琲店」
是現在最接近喫茶店的所在。

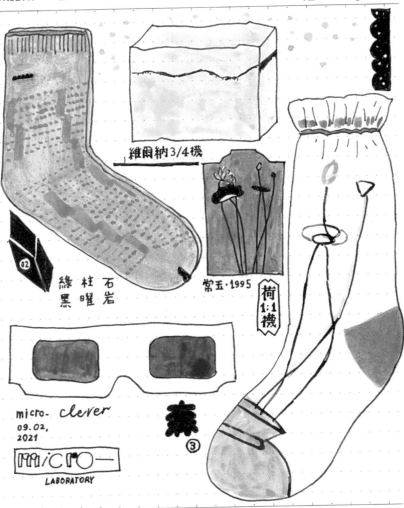

October

14

THURSDAY (HK)

10 October
M	T	W	T	F	S	S
				1	2	3
4	5	6	7	8	9	10
11	12	13	14	15	16	17
18	19	20	21	22	23	24
25	26	27	28	29	30	31

維爾納3/4襪

綠柱石
黑曜岩

02

常玉·1995

荷
1:1
襪

micro clever
09.02,
2021

micro
LABORATORY

③

收到台北友人寄來的包裹，自製的手工皂、主理品牌「加拾」的襪子三雙：引用維爾納的色彩命名，穿一雙如「融雪後的款冬叢葉」的綠柱石色在腿上，詩意又美。短期內無法碰面，偶爾捎個紙條或訊息，知道彼此都在生活裡擁抱熱情和專注，也是很好的。

October

18

MONDAY

10 October
M T W T F S S
　　　　　1 2 3
4 5 6 7 8 9 10
11 12 13 14 15 16 17
18 19 20 21 22 23 24
25 26 27 28 29 30 31

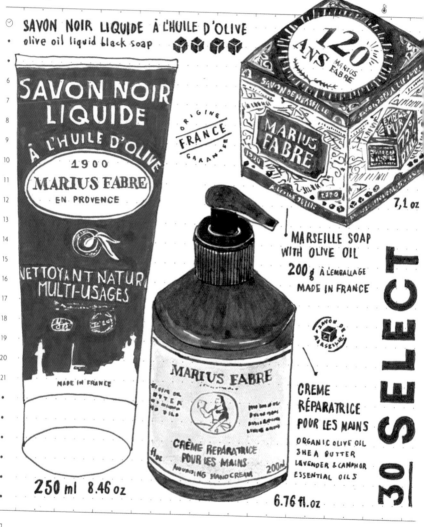

⊘ SAVON NOIR LIQUIDE À L'HUILE D'OLIVE
olive oil liquid black soap

SAVON NOIR LIQUIDE
À L'HUILE D'OLIVE
1900
MARIUS FABRE
EN PROVENCE
NETTOYANT NATUREL MULTI-USAGES
MADE IN FRANCE
250 ml　8.46 oz

ORIGINE FRANCE GARANTIE

120 ANS MARIUS FABRE
MARIUS FABRE
7,1 oz

MARSEILLE SOAP WITH OLIVE OIL
200 g À L'EMBALLAGE
MADE IN FRANCE

MARIUS FABRE
CRÈME RÉPARATRICE POUR LES MAINS
NOURISHING HAND CREAM 200 ml
6.76 fl.oz

CRÈME RÉPARATRICE POUR LES MAINS
ORGANIC OLIVE OIL
SHEA BUTTER
LAVENDER & CAMPHOR
ESSENTIAL OILS

30 SELECT

嚮往簡單的清潔。打掃時盡可能選可以共用的天然素材：小蘇打、檸檬酸、黑肥皂；沐浴時也盡可能簡化，用馬賽皂洗手、洗身，省去瓶瓶罐罐，又能讓浴室有橄欖的氣息。

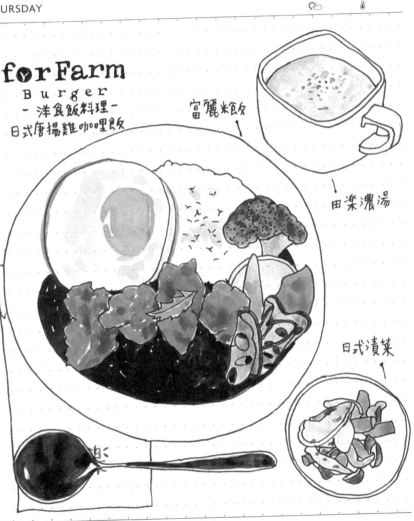

forFarm
Burger
- 洋食飯料理 -
日式唐揚雞咖哩飯

富麗糙飯

田楽濃湯

日式漬菜

樂

上午請假帶孩子打預防針，結束後還有點時間，一如以往和先生到「田樂」吃早午餐。
小公園旁雞蛋花開，踏著木樓梯上二樓就跟著安靜下來，兩人閒散地吃著洋食午餐，一
邊隻手撐書讀著。

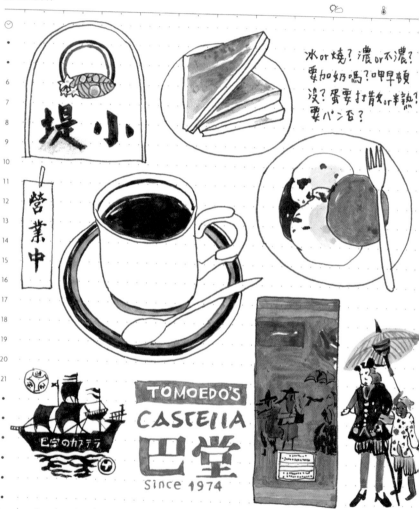

冰or燒?濃or不濃?
要加奶嗎?吔甲早頓
沒?蛋要打散or半熟?
要パン否?

堤小

營業中

TOMOEDO'S
CASTELLA
巴堂
since 1974

巴堂のカステラ

趕在十月底去看奈良美智畫展。在鹽埕「小堤」用過咖啡吐司，提了「巴堂」作伴手禮；
看展順道訂了「抱一茶館」午茶。秋日的南方陽光和氣溫迷人，飯後漫步一圈高美館，
湖邊雕塑如瀨戶內島上藝術，廣袤的小丘草皮上白鳥邁步。

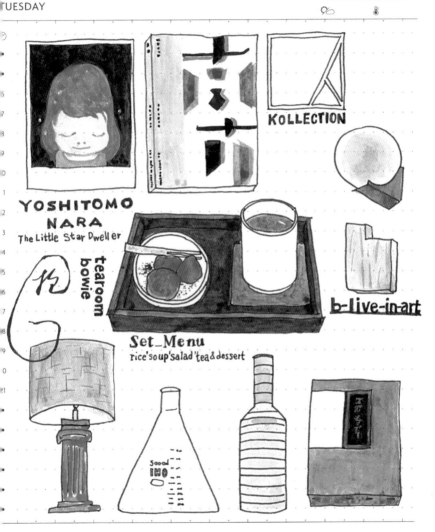

October

26

TUESDAY

10 October
M T W T F S S
 1 2 3
4 5 6 7 8 9 10
11 12 13 14 15 16 17
18 19 20 21 22 23 24
25 26 27 28 29 30 31

KOLLECTION

YOSHITOMO NARA
The Little Star Dweller

tearoom bowie

b-live-in-art

Set_Menu
rice'soup'salad'tea&dessert

5000ml
IWO

美的消化比餐食更為綿長。旅行後，奈良的小星星已經裱框在臥房，選了有點古典的綠木框；反芻抱一裡的每幅畫和照片和店主寫的與藝術相遇的時刻，以及柱子上那句「b-live-in-art」。Be live in art. Believe in art. 是這樣的一日。

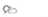

東 屋
印判 花茶碗
小 ハナカザリ
（夫婦茶碗）

xiaoqi

創業大正 11 年
松徳硝子
SHOTOKU GLASS

STium
／ heavy

デザイン:
土花文穂 製造: 白岳窯（長崎県 波佐見町）

至小器採購。單身時期買了一個東屋的花茶碗作爲飯碗，同款式有一大一小尺寸（在日本稱作夫妻茶碗），今天來添購小的湊成一套；也挑了一只松德硝子的威士忌酒杯送給先生，厚實的重量使人安心。

October

30
SATURDAY

10 October
M T W T F S S
1 2 3
4 5 6 7 8 9 10
11 12 13 14 15 16 17
18 19 20 21 22 23 24
25 26 27 28 29 30 31

(Pro grade) プログレード
スピードキャベツ
ピーラー

SHIMOMURA

18-8 ステンレス
製 日本製

S PICE & B HER
CINNAMON SUGAR

シナモンシュガー

SUGAR

CINNAMON SUGAR

シナモンシュガー

板のり7枚分
(8切 56枚)

株式会社 鍵庄

こどものための「醤油を使わない味付け」

一番摘 明石のり for kids

Martiar

再次訂購「鍵庄」的海苔片。明石海峽孕育出的「一番摘」新芽昆布香氣十足，柴魚和
昆布的天然簡單味道可作爲孩子的零嘴或包飯海苔，放久也不受潮的好品質。

香味

約莫十年前，有段時間租屋在台北信維市場附近老公寓，那時找到一間離家走路五分鐘的瑜伽教室，小班制且課程注重身心合一，加上門口出來就是公園，從小巷切入公園、步行到教室的過程已是靜心。當時喜歡一位專門開基礎體位法的老師，在幾輪流動之後的大休息式，她會點上線香，在溽濕節氣時，排汗後的身體躺在地板放鬆、聞著艾草香，平靜而沉澱。自此便將燒艾和舒緩連結在一起，那是初次體驗到靜坐和香味帶來的能量。

延續瑜伽課燃香的體驗，我向來對艾草、白色鼠尾草、檀香、聖木等這類淨化空氣的味道不排斥，但也不是人人都能接受這樣強烈的「自然」味道。氣味一如各種感官，是屬於身體的記憶，連結到孩童時期或生活體驗，是絕對主觀的，人們也常會藉由選香、調香來展現自我的獨特性。

大學時期開始裝扮自己、買香水，一開始喜歡甜膩花果香，過了三十歲則漸漸替換成木質調和柑橘調，每個時期喜歡的香味都是在反映當下的自我狀態。有了孩子之後，化學人工香料類的物質不敢上身，過去買的指甲油都已乾涸；倒是香水，偶爾會在週末約會或獨自外出時，在衣褲灑上單身時期買的 Jo Malone 藍風鈴，花香融合葉香的清新感是少女的空氣，是象徵自由的氣息，是仙度瑞拉變身的魔杖，一旦噴上就能從母親的角色轉換成「自我」。

現在香水買的少了，倒是日日相伴的蠟燭和香氛據滿五斗櫃。

冬日或雨季要坐進書桌前，習慣先在房內點蠟燭，這些年北歐 Hygge 生活更廣為人知，燭光傳遞了溫暖，香氣則安撫心神或使人專注，香氛蠟燭可說是結合了人類對於火的迷戀和勾起嗅覺記憶的本能。後來找到日本的「hibi」香氛火柴，是由神戶老火柴工廠與淡路島香氛製造廠聯手打造，一根火柴點燃後，放置在專用香盤上約能燃燒十分鐘，小坪數書房很快充斥了暖香，提振精神；十分鐘的香氛也讓人想起瑜伽練習提醒的：「每天騰出二十五分鐘靜坐。如果連二十五分鐘都沒辦法，那也無所謂，你所需要的，就是一分鐘。」

我也喜歡在衣櫃抽屜裡固定放一塊橄欖皂或馬賽皂。有小小孩的家庭，洗衣精只能挑選溫和抗敏的，無香無味，但卻又希望衣服能帶點自然香氣，於是剛買回來的沐浴洗手用肥皂，會先儲藏在衣櫃，幾週後衣服便會染上一股淡淡的藥草味。這是去保養品牌 Aesop 購物時得來的靈感，該品牌是 B 型企業，在護理與滋潤之餘，也友善環境，購物時店員會在包裝用的棉布袋上噴灑香水，每每回家後，那高雅內斂的大地氣息會繚繞衣櫃或房間許久；旅行時也會帶著那棉布袋裝換洗衣物，熟悉的香氛如一套柔軟貼身的內睡衣，在家或遠行都想穿著。

自從有次無意晃進 Aesop 洗了手後，便被香氣蠱惑，成為此品牌的愛用戶。身體乳液、手部清潔露、洗護髮、室內噴霧、香水、芳香蠟燭……幾乎家中每個角落都有其深褐色瓶罐，這也是和先生最常在情人節或對方生日互相贈送的禮物，實用與美感兼具。當中，帶了柑皮和迷迭香氣的護手霜是每日必備，保濕卻不黏膩，晨起後要開始畫圖或書寫時，要先在手上來回抹勻，已成為工作開機儀式，手部的柔潤度似乎會影響到手感，宛如機台的潤滑油般存在。

　　喜歡 Aesop 另一原因是包裝和命名上極具詩意，比如沐浴露以歌德的〈你可知道那檸檬開花的地方？〉為意象；蠟燭「托勒密」上印了引用自哲學家伊比鳩魯的 "No age is too early or too late for the health of the soul."。我也好讀其他香水或香氛的調性介紹，如同讀紅酒或咖啡的味覺基調：「杏桃花與蜂蜜」是來自倫敦柯芬園早市的花香；"Tears Rain" 蠟燭是康乃馨、仙客來、茉莉、百合、玫瑰、檀香、夜來香、紫羅蘭、白葡萄柚……組成的；這些花果和場景都在具象化、立體化、強化感官體驗，也讓消費變得很靈魂很深度。

　　香味和靜心是日子裡的頓號，旨在照護自我的肌膚與精神，看似空無，卻能帶來真正的休息和再集中，也是生活有餘裕的證明。

— MARAIS —

COUNTRY SIDE
★ ★ ★
MICROWAVE
DISHWASHER SAVE
KOYO
JAPAN

光洋陶器
KOYO

20cm ケーキ皿 ネイビー ブルー

20cm ケーキ皿
ダークブラウン

FOLDING STEP
SLOWER
Tabac

FOLDING STEP
Tabac
(OLIVE)

SLOWER

45

LIMIT WIGHT
150 kg
SIZE
320x250x220
mm

孩子來到凡事想自己來的階段，在家幫她準備一只摺疊椅，開啓另一個維度的發展。現在會優先在露營道具裡尋找孩子的日常用品，不僅具備實用、機能、輕便、耐摔的功能，就算孩子長大不需要了，也能戶外露營長久使用。

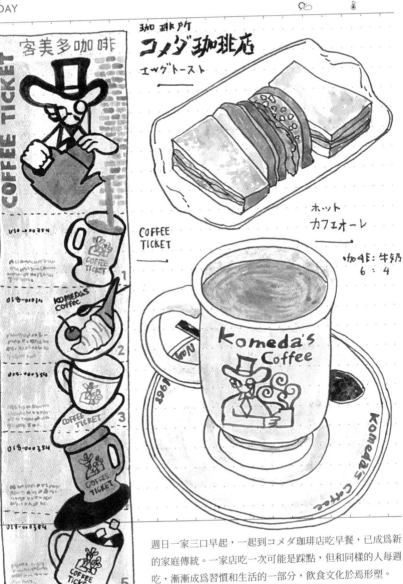

珈琲所
コメダ珈琲店

客美多咖啡

COFFEE TICKET

エッグトースト

COFFEE TICKET

KOMEDA'S Coffee

ホット
カフェオーレ

咖啡:牛奶
6:4

komeda's Coffee

週日一家三口早起，一起到コメダ珈琲店吃早餐，已成爲新的家庭傳統。一家店吃一次可能是踩點，但和同樣的人每週吃，漸漸成爲習慣和生活的一部分，飲食文化於焉形塑。

6
7
8
9
10
11
12
13
14
15
16
17
18
19
20
21

RYE FIELD PUBLICATIONS
CAT NO. RV1133C NT $850 HK$283
BOOK DESIGN BY WANGZHIHONG.COM

購入三本在清單很久的陳柔縉老師的書。用老相片、集章、雜誌廣告、一個「小人物」的生平故事……推敲拼湊出過往時代的生活樣貌。少了一個可以把歷史寫得溫柔親切的領路人，眞是遺憾。

13

SATURDAY

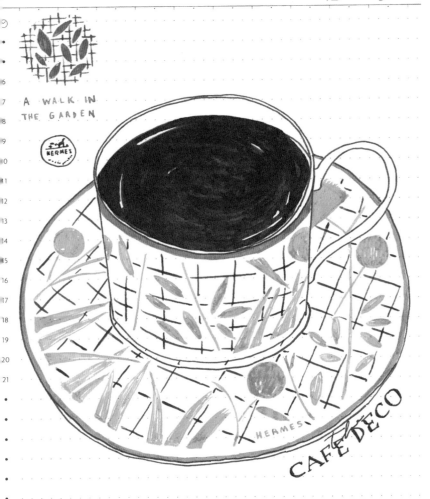

突然有空的下午，和先生至咖啡廳。坐在「Sanna Chair」兔子椅上，手執 Hermès 的「A WALK IN THE GARDEN」茶杯，暖黃幾何和草綠格紋，如漫步優雅的英國花園。望著窗外的美術館草坪，一次設計精品體驗。

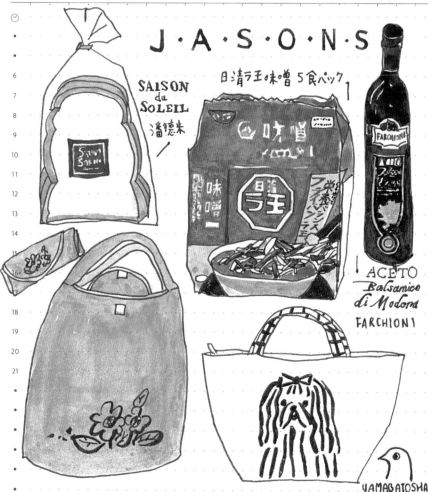

J·A·S·O·N·S

SAISON du SOLEIL
潘德米

日清ラ王味噌 5食パック

味噌

日清ラ王

ACETO
Balsamico
di Modena

FARCHIONI

YAMABATOSHA

在超市購物,巴薩米克醋淋生火腿芝麻葉沙拉、炒蔬菜味噌拉麵、南瓜奶油玉米濃湯
……一邊挑選一邊構思料理過程和想像味道。至於「單憑外包裝」或「被試吃人員推
銷」而買單,何者比較沒主見呢?

November

16

TUESDAY

11 November
M	T	W	T	F	S	S
1	2	3	4	5	6	7
8	9	10	11	12	13	14
15	16	17	18	19	20	21
22	23	24	25	26	27	28
29	30					

6
7
8
9
10
11
12
13
14
15
16
17
18
19
20
21

→ **CITTERIO**
IL SALAME RUSTICO
100% ITALIANO

le bouquet du Cotentin 發酵奶油

POIDS: 250g ℮

1824
AGNESI
SUGO ALLA NAPOLETANA

Colavita
QUALITY
PASTA
SINCE 1912

500g
MADE IN ITALY

TODAY'S
SHOPPING LIST
at
JASONS

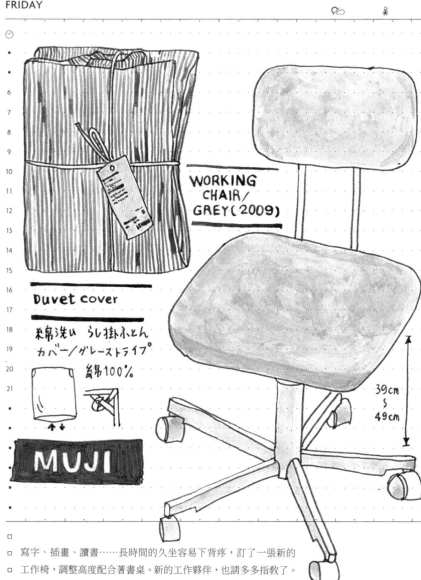

WORKING CHAIR/ GREY (2009)

Duvet cover

綿洗いし掛ふとん
カバー／グレーストライプ
綿100%

MUJI

39cm
S
49cm

寫字、插畫、讀書……長時間的久坐容易下背疼，訂了一張新的
工作椅，調整高度配合著書桌。新的工作夥伴，也請多多指教了。

November

22

MONDAY

11 November
M T W T F S S
1 2 3 4 5 6 7
8 9 10 11 12 13 14
15 16 17 18 19 20 21
22 23 24 25 26 27 28
29 30

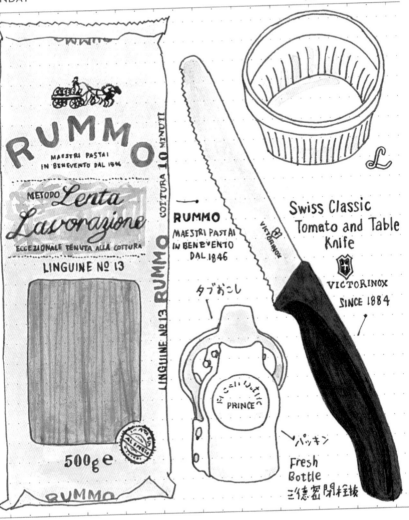

瑞士經典的番茄刀，嗯，缺一把鋸齒鋒利的小刀；開瓶兼密封器，喝不完的啤酒不用擔心氣泡散去，眞是實用的發明；義大利百年老店的細扁麵，當然要試試。逛廚房選物店，需求似乎會不斷被創造。

6
7
8
9
10
11
12
13
14
15
16
17
18
19
20
21

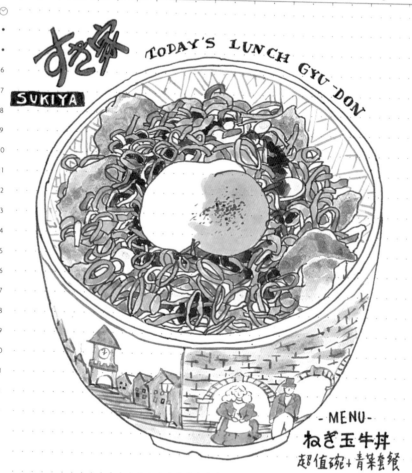

偶爾中午想簡單吃、又來不及開伙時，會在すき家點一碗蔥溫玉牛丼。仔細描繪著丼飯碗，更加感受到碗的圖案替餐點增色、增加食慾的作用。

廚房

　30 歲初時，一邊做著插畫工作、一邊在食堂打工。不諳廚事的我，在外場做些基本備料灑掃之餘，多少也在洗菜切絲中摸索各樣季節食材，從洗米訣竅到印度香料種類、生菜苦味辨識都是在此習得，非正規廚藝訓練，但久了也默化出一張略曉判斷優劣的嘴和對食材廣納好奇的心。

　當時和食堂的工作夥伴 Min 及 S 去了趟一個月的日本旅行。前兩週在京都，我和 Min 合住了短租公寓上下鋪，每天晚上騎半小時腳踏車到 S 借居的町家蹭飯。町家廚房裡餐盤鍋具一應俱全：購清酒一罐，涮肉片和京水菜連鍋端上桌，超市熟食唐揚雞或生魚片不忘拿出擺盤在古董碟上，再各添一杯早些時候在錦市場買的美乃宿桃子酒。「乾杯！」敬友誼，也敬願意照料他人胃囊的人們。

　我們總在旅途的廚房中尋找日常的熟悉感，也在日常的廚房中搜索旅行的記憶。

我的廚房裡，物質、感官和習慣的建構一部分來自老家，一部分則來自成年後的生活和旅行：打工度假時聞到的漬菜糠床、在有機農家學會用熱水洗碗就足以除去油污和自製味噌、清邁的料理課體驗了蒸籠煮米和搗綠咖哩醬、食堂用一只鑄鐵鍋能炊米燉咖哩煮湯的料理哲學；曼谷市場買回來的琺瑯碗現在帶去工作蒸便當、東京小藝廊選中的小鹿田燒高台小皿裝小菜、巴黎跳蚤市場尋到的舊陶罐充作筷筒、購自稻田旁選物店的烏心石砧板日日使用……在旅行時或許僅是一瞬一瞥，回到生活中卻足以改變血液或信仰，內化成我的一部分。

　　不僅是工作和旅行，有在待廚房的人，生活中的各種養份彷彿都會回饋到餐盤上。不都是這樣嗎？看了韓劇的那陣子著迷在家用鐵盤烤五花肉，油呼呼的用生菜夾著佐泡菜；在書上無意間讀到「義大利麵」「咖哩飯」等幾種關鍵字總會特別嘴饞，不一會兒就分心研究起食譜。但廚房又不若家中其他空間，能照著雜誌或參考圖片依樣仿製風格；如果不是實際的「廚房使用者」，未思考過適合家

人的口味和料理菜式，一味跟著所謂「生活家」買相同品牌餐具、調味醬料，終究是擺擺姿態罷了。

　　曾跟日本友人討論台灣的租屋不若日本必備廚房或瓦斯爐來的友善，但回想起來，成長過程中再怎麼克難都「試圖要煮點什麼」不就是解構的廚房嗎？大學時期住校內宿舍禁煮食，仍偷偷在四人房地板用電湯匙或電鍋煮咖哩或水餃；和家人登山，下山前覓一休息區，瓦斯罐一點，一鍋茄汁鯖魚罐頭和麵條稀里呼嚕吃得爽快；旅途中盤纏有限，不可餐餐豪奢上餐廳，在 Hostel 的公共廚房烤吐司炒麵更能長時間的走下去。廚房的初衷來自於想餵飽自己或他人的心意；廚房之效能不比裝備，在於能否和廚房主人的個性、美感、使用習慣契合，一旦契合，就算簡陋也有靈魂。

　　先生和我皆不喜社交圍物，現在家中廚房兩坪大已綽綽有餘。器皿大多是我單身時期慢慢蒐來的；而剛結婚搬家時，婆婆給了幾組二手卻如新的鍋具和刀組，曾在德國留學的公公，家中餐具幾乎

都是德國或歐系製品，外表不花俏但卻務實耐用。其中最深得我心的是鑄鐵鍋，食堂工作時期見識過它的萬用就再也用不慣不沾鍋了；廚房備平底、淺燉鍋、深鍋各一，煎蛋炒菜燉肉三只輪班，煮完用棕刷熱水洗過，去除水氣或上油保養，在一日家務結束時，看著日日使用因而烏黑油亮的鍋，主婦的成就感於此。比起兩三年淘汰一輪，我更嚮往養一支鍋，如養一段關係般恆久。

　　一個廚房的構成是愛，是前輩照料晚輩之愛，是慰勞旅伴友人之愛；是家人予我之愛，也是我予家人之愛。

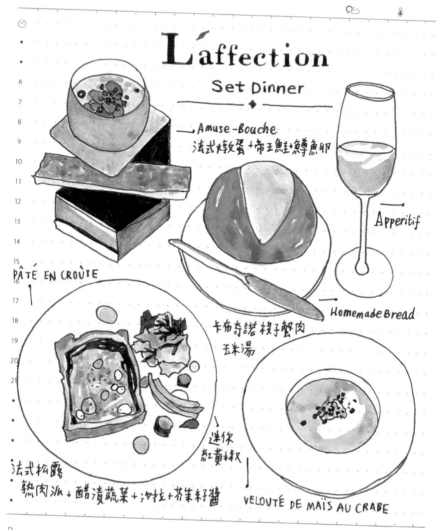

L'affection

Set Dinner

◆

Amuse-Bouche
法式燉蛋+帝王鮭+鱒魚卵

Apperitif

PÂTÉ EN CROÛTE

Homemade Bread

卡布奇諾 梭子蟹肉
玉米湯

迷你
紅黃椒

法式松露
熟肉派+醋漬蔬菜+沙拉+芥菜籽醬

VELOUTÉ DE MAÏS AU CRABE

結婚週年紀念，一如既往的法森小館。安心、熟悉、自在、又不乏新意，一如我們的關係。開了一瓶今年 11 月剛出的法國薄酒萊舉杯慶祝，願我們的心能如薄酒萊般年輕新鮮。

November

30

TUESDAY

11 November
M	T	W	T	F	S	S
1	2	3	4	5	6	7
8	9	10	11	12	13	14
15	16	17	18	19	20	21
22	23	24	25	26	27	28
29	30					

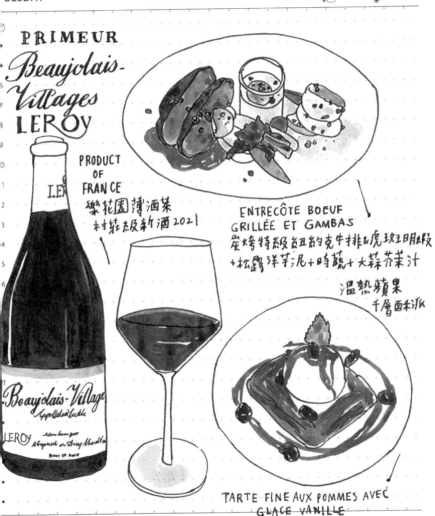

PRIMEUR
Beaujolais-
Villages
LEROY

PRODUCT
OF
FRANCE
樂花園薄酒萊
村莊級新酒2021

ENTRECÔTE BOEUF
GRILLÉE ET GAMBAS
炭烤特級紐約克牛排&虎玟明蝦
+松露洋芋泥+時蔬+大蒜芥末汁

溫熱蘋果
千層酥派

TARTE FINE AUX POMMES AVEC
GLACE VANILLE

天堂
(碩頁果)

ARABIA

Paju
1969－1973年
Design: Anja Jaatinen-
winqvist
100ml

楊柳

Paratiisi
1969, 1911~74年
Design: Birger Kaipiainen
250ml

Faenza
1973－77年
Design: Lakeri
Leivo
160ml

ARABIA
FINLAND
1873

法恩札

讀《北歐經典食器中的舊時光》。紅菊、番紅花、杜香……來自大地自然的靈感，簡潔
鮮明的設計，禁得起時間歷練的日用之美。把北歐舊貨市集存入旅行清單。

12 December

M	T	W	T	F	S	S
		1	2	3	4	5
6	7	8	9	10	11	12
13	14	15	16	17	18	19
20	21	22	23	24	25	26
27	28	29	30	31		

紅菊

Röd Aster
1972－74年
Design: Stig Lindberg
150 ml

藍菊　Blå Aster

GUSTAVSBERG

Berså
1960－74年
Design: Krister Karlmark

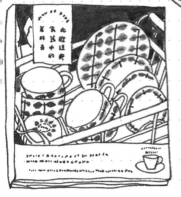

VILL DU FIKA!

舊時光

食器中的

北歐經典

GUSTAVSBERG

BENPORSLIN
VON-B555
MADE IN SWEDEN

1825

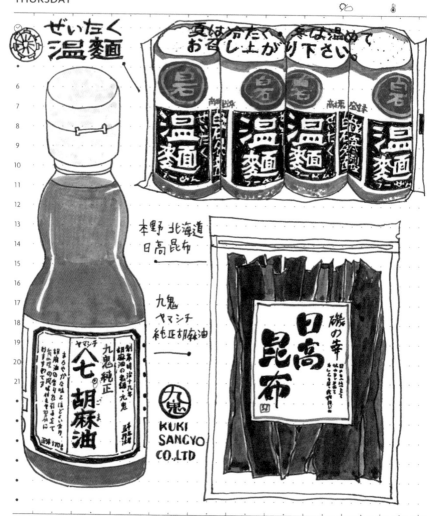

裕毛屋採購。定期補充煮高湯用的日高昆布、九鬼胡麻油,以及週末早餐吃的四葉鬆餅。

鋁箔包裝的咖啡牛奶飲料,讓人懷念起沿途蒐集各地品牌的日本旅行。

December

10

FRIDAY

12 December
M T W T F S S
1 2 3 4 5
6 7 8 9 10 11 12
13 14 15 16 17 18 19
20 21 22 23 24 25 26
27 28 29 30 31

── よつ葉の 北海道バターミルク
　　パンケーキミックス

北海道産小麦「きたほなみ」「ゆめちから」使用

よつ葉
ミルク珈琲

よつ葉
ミルク紅茶

(北海道産
ミルク原料
使用)

yumaowu

December

12

SUNDAY

12 December
M	T	W	T	F	S	S
		1	2	3	4	5
6	7	8	9	10	11	12
13	14	15	16	17	18	19
20	21	22	23	24	25	26
27	28	29	30	31		

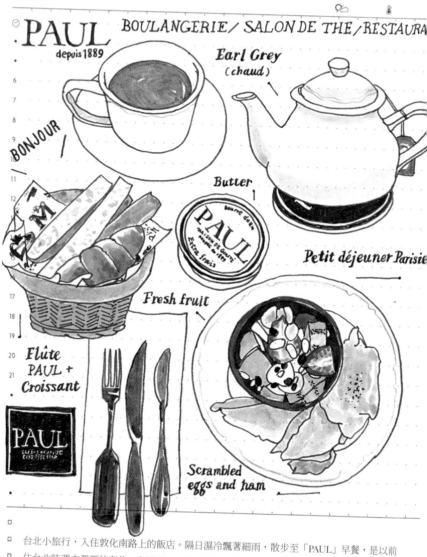

台北小旅行，入住敦化南路上的飯店。隔日濕冷飄著細雨，散步至「PAUL」早餐，是以前
住台北時週末偶爾的奢侈。和過去一樣點了巴黎人早餐，長笛和可頌是經典不變的選擇。

鎌田醤油
KAMADA SOY SAUCE Since 1789

讃岐の本醸造醤油に、
厳選したさば節・かつお節・
昆布の一番だしをブレンド
した風味豊かなだし醤油
です。

〈使用方法〉
そのままでかけ醤油や炒め
物の味付けに、うすめて煮物
やめんつゆなどにもお使いくだ
さい。煮物は6〜8倍、つけ
つゆは4〜5倍、かけつゆは
9〜10倍を目安にお好みで
調節してください。

900
 me

堂姐訂了一瓶營業用鎌田高湯醬油，分裝了一小罐回家。日式炒時蔬、親子丼、煎蛋、
火鍋高湯……鰹魚香氣十足，萬用又百搭，也變成家中調味料的固定採購品。

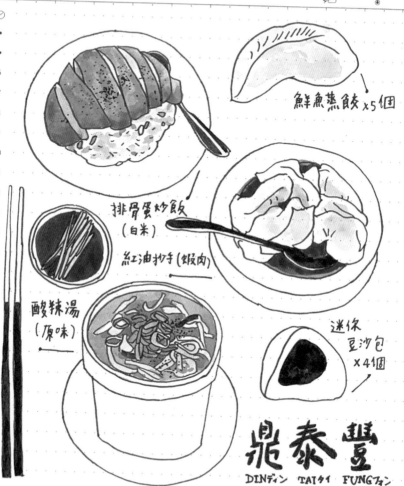

鮮魚蒸餃 x5個

排骨蛋炒飯
（白米）

紅油抄手（蝦肉）

酸辣湯
（原味）

迷你
豆沙包
x4個

鼎泰豐
DINディン　TAIタイ　FUNGフォン

聖誕節的家庭午餐，在鼎泰豐。有些料理看似簡單、平凡，例如蛋炒飯，卻能做到不凡的詮釋；這裡的穩定、不會背叛人的味道總是讓人十足安心。飯後，孩子也自己追加點了一份迷你豆沙包。

12 December
M　T　W　T　F　S　S
　　　　1　2　3　4　5
6　7　8　9　10　11　12
13　14　15　16　17　18　19
20　21　22　23　24　25　26
27　28　29　30　31

週末早餐，一家人至以前約會常去的老咖啡館。最近在家的早餐，先生也固定煮士林南
美咖啡的綜合豆；冬天煮塞風，混合了烤麵包和爐上濃湯的香氣，家裡會有種日本鄉下
人家的溫暖氣味。

December

28
TUESDAY (UK)

12 December
M	T	W	T	F	S	S
		1	2	3	4	5
6	7	8	9	10	11	12
13	14	15	16	17	18	19
20	21	22	23	24	25	26
27	28	29	30	31		

LITTLE INDIA

PUMKIN SOUP

VEGETABLE SAMOSA
crisp turnover filled with mild spiced potatoes and specils

CURRY POT

CHICKEN TIKKA JALFREZI
boneless tandoori chicken with green pepper, onion and spices in sauce

週末中午到附近的印度料理店用餐。炸咖哩餃、烤餅、用紅銅小盅盛裝的濃郁香料烤雞咖哩，配著電視上的《我和我的冠軍女兒》電影，好像到了氣候暖和、時間單位漫閒散的南亞國家。

December

29

WEDNESDAY (UK)

12 December

M	T	W	T	F	S	S
		1	2	3	4	5
6	7	8	9	10	11	12
13	14	15	16	17	18	19
20	21	22	23	24	25	26
27	28	29	30	31		

Ready
for
2022

2·22

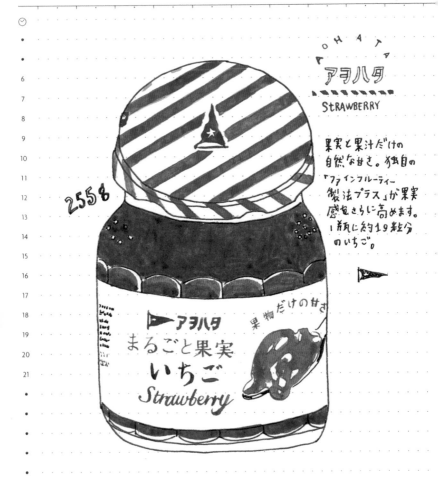

6
7
8
9
10
11
12
13
14
15
16
17
18
19
20
21

AOHATA

アヲハタ

STRAWBERRY

果実と果汁だけの
自然な甘さ。独自の
「ファインフルーティー
製法プラス」が果実
感をさらに高めます。
1瓶に約19粒分
のいちご。

2558

▶ アヲハタ
まるごと果実
いちご
Strawberry

果物だけの甘さ

元旦日。在菜市場採買、好好寫下今年的目標。晚飯後一家人出門散步，買了新的日記本和早餐用果醬，無論是一年的第一天或世界末日都想要這樣平順度過。

January

2

SUNDAY

1 January
M T W T F S S
 1 2
3 4 5 6 7 8 9
10 11 12 13 14 15 16
17 18 19 20 21 22 23
24/31 25 26 27 28 29—30

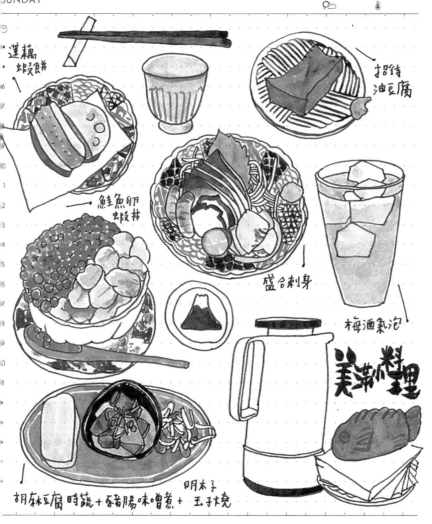

蓮藕蝦餅

招待油豆腐

鮭魚卵蝦丼

盛合刺身

梅酒氣泡

美滿小料理

胡森豆腐 時蔬＋豬腸味噌煮＋ 明太子 玉子燒

和先生的午餐約會。每個月有這樣的一天，兩人找一間咖啡廳或餐館，散步聊天；在日常中，適時安排時間和空間解放身為父母和同事的角色，回歸個人或戀愛的時刻，是種提醒和滋潤。

January

4

TUESDAY (RU)

1 January
M	T	W	T	F	S	S
					1	2
3	4	5	6	7	8	9
10	11	12	13	14	15	16
17	18	19	20	21	22	23
24/31	25	26	27	28	29	30

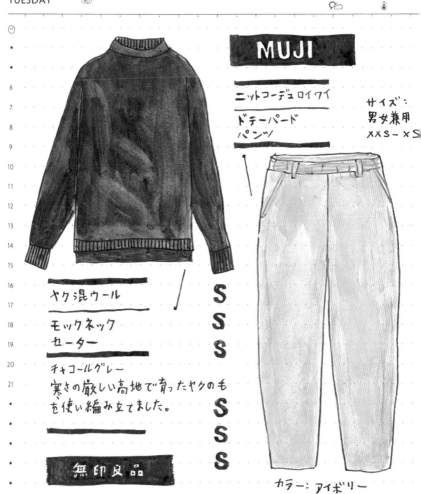

MUJI

ニットコーデュロイワイ
ドテーパード
パンツ

サイズ:
男女兼用
XXS-XS

ヤク混ウール

モックネック
セーター

チャコールグレー
寒さの厳しい高地で育ったヤクのも
を使い編み立てました。

無印良品

S
S
S
S
S

カラー: アイボリー

在無印良品添購冬日衣裝,墨灰色的羊毛短領針織衫,和象牙白色的針織燈芯絨褲;
繞了一圈似乎還是會回歸到最基本、本質的事物。

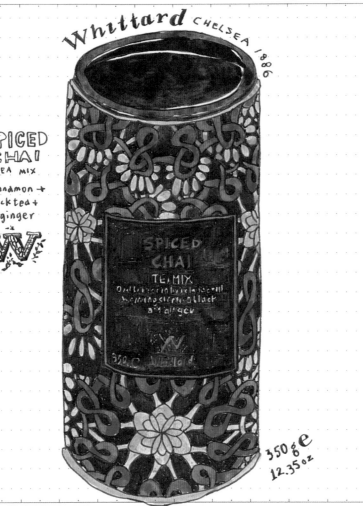

定期會在英國茶品牌「Whittard」補充茶包。上班時習慣喝紅茶，有時冷泡有時熱沖，

喝的時間能比咖啡長，因此抽屜櫃裡備了各廠牌的大吉嶺茶包。這天試喝後，又買了

印度拉茶茶粉，紅茶、薑、肉桂、牛奶⋯⋯冬天的暖心暖身組合。

January

8

SATURDAY

1 January
M T W T F S S
 1 2
3 4 5 6 7 8 9
10 11 12 13 14 15 16
17 18 19 20 21 22 23
24/31 25 26 27 28 29 30

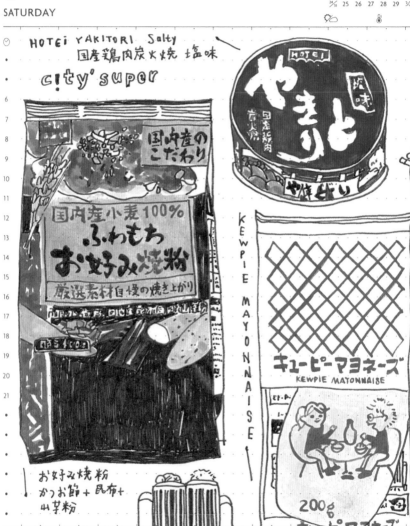

HOTEi YAKITORI Salty
国産鶏肉炭火焼 塩味

city'super

国内産の
こだわり

国内産小麦100%
ふわもち
お好み焼粉
厳選素材自慢の焼き上がり

KEWPIE MAYONNAISE

キューピーマヨネーズ
KEWPIE MAYONNAISE

200g
キューピーマヨネーズ

お好み焼粉
かつお節＋昆布＋
山芋粉

49840292

這個月的爵士聚，提議在家做大阪燒。超市買了預拌粉和美乃滋，三對夫妻各自備了
肉片、花枝、蝦仁等配料，用烤盤現煎，再放上合自己口味的醬料和青粉、柴魚片。
料理的過程即是派對。

January

10

MONDAY 成人の日 (RU)

1 January
M T W T F S S
1 2
3 4 5 6 7 8 9
10 11 12 13 14 15 16
17 18 19 20 21 22 23
½4 25 26 27 28 29 30

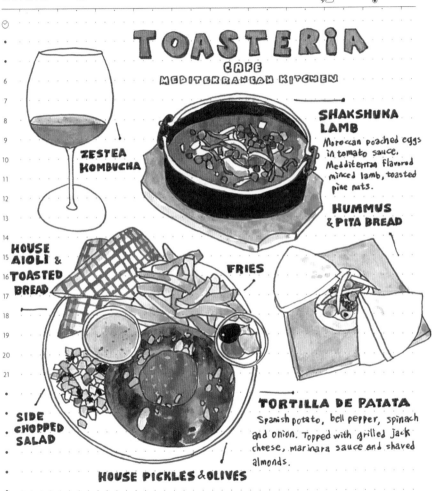

週末一家人到「TOASTERiA」早午餐。陽光灑落的落地窗、戶外座面向擺滿植栽的中
庭、坐滿外國人和帶狗的客人，度假的氣息。地中海料理的豆泥、PITA 餅把在歐洲旅
行的回憶一併帶上桌。

⊘

6
7
8
9
10
11
12
13
14
15
16
17
18
19
20
21

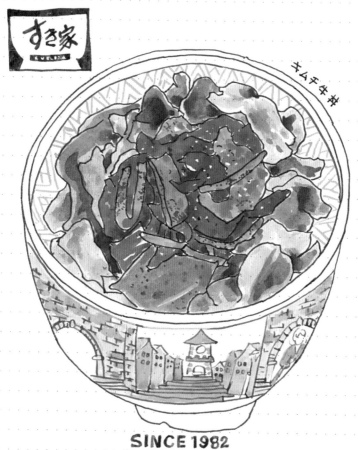

□　和先生輪班照顧孩子的週末，早上利用短短幾小時在家趕畫稿子，中午則約在すき家簡
□　便用餐。無論生活的條件如何，都得盡全力找出彼此能夠獨處的機會和時間，這大概是
□　感覺滿足和快樂的前提。
□

January

16

SUNDAY

1 January

M T W T F S S
1 2
3 4 5 6 7 8 9
10 11 12 13 14 15 16
17 18 19 20 21 22 23
24/31 25 26 27 28 29 30

⊙
•
•
6
7
8
9
10
11
12
13
14
15
16
17
18
19
20
21
•
•
•
•
•
•

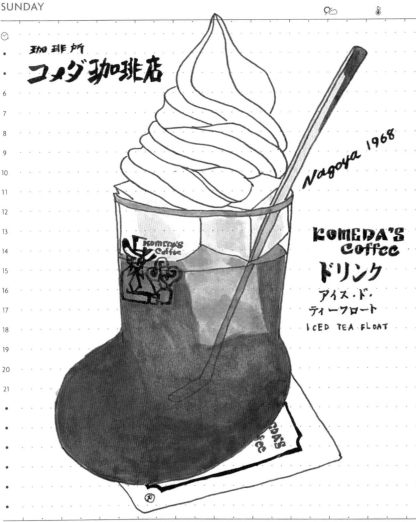

□ 冬天似乎比夏天更常有「啊，突然好想吃冰」的心情。早餐在コメダ，平常都喝熱咖啡，
□ 這天點了漂浮冰紅茶，霜淇淋高高地站在靴狀的玻璃杯上。偶爾像這樣，也能替看似進
□ 入規律的日常增添新意。
□

BLENDED MALT SCOTCH WHISKY

Matured
In First-Fill
Sherry Casks

SHERRY CASK

Belgian Wit

St.Bernardus
Wit

PRODUCT OF
SCOTCH
alc.40%
vol.700ml℮

Naked

HAKUTSURU
SAKE PACK

心をまるまる一个

オリジナル麹使用天然仕込
うまさの秘密

特選うまさ
ふくらむ味の

白鶴

まる

St.Berna
Wit

St.Berna
Wit

2.0ℓ
HAKUTSUPUJSAKE

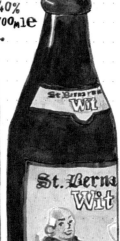

先生休假打疫苗，得空順道至賣場採買酒。煮湯炒肉的料理用日本清酒、蘇格蘭雪莉
桶威士忌，以及幾支最近開始想蒐藏味道和酒標的比利時修道院啤酒。

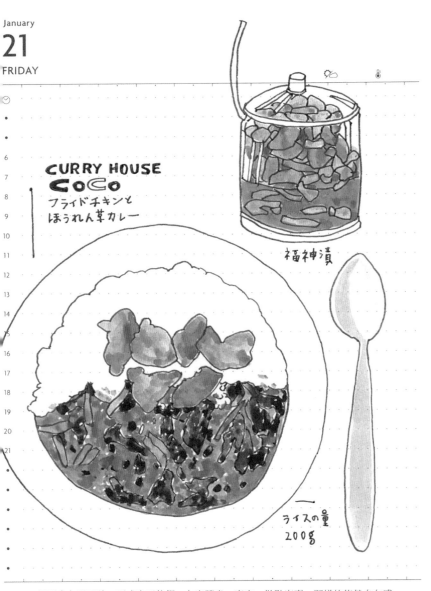

CURRY HOUSE
CoCo
フライドチキンと
ほうれん草カレー

福神漬

ライスの量
200g

偶爾會在平日請一天或半天休假。在家讀書、寫字、做點家事，那樣的悠然自在感，
和家裡有其他人在的獨處品質還是略有不同；一個人吃飯、一個人逛超市，自由揮霍
的時間。

January

22

SATURDAY

1 January
M T W T F S S
1 2
3 4 5 6 7 8 9
10 11 12 13 14 15 16
17 18 19 20 21 22 23
24 25 26 27 28 29 30

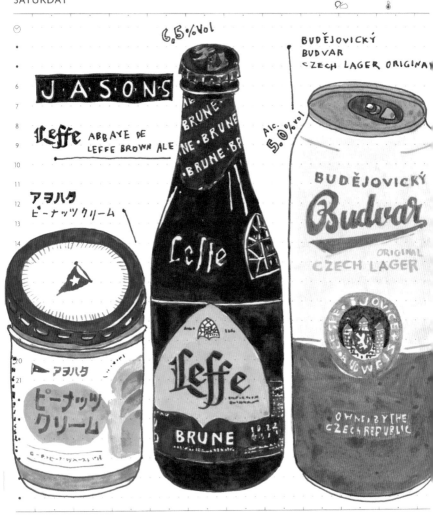

「在百貨地下街吃咖哩飯或鼎泰豐」接著「逛高級超市」已是我家的固定行程；超市也
幾乎是早餐和酒類的定期補充採購。看著整櫃的啤酒罐排排站，心情就雀躍起來。

January

24

MONDAY

1 January
M T W T F S S
1 2
3 4 5 6 7 8 9
10 11 12 13 14 15 16
17 18 19 20 21 22 23
24 25 26 27 28 29 30

櫥櫃上不知不覺備了各種糖：無漂色冰糖、砂糖、上白糖、黑糖、鸚鵡糖……；燉肉上色用、漬糖漿用、煮奶茶用……不同料理需要些微不同的甜味。

1 January

M	T	W	T	F	S	S
					1	2
3	4	5	6	7	8	9
10	11	12	13	14	15	16
17	18	19	20	21	22	23
30/31	25	26	27	28	29	30

瑞士百年品牌「VICTORINOX」麵包刀、
「HARIO」厚實的玻璃量杯、英國手工橡木酒
塞：替廚房選用實用又順手的道具，料理的過程更能感到心動和樂趣。

January

28

FRIDAY

1 January
M	T	W	T	F	S	S
					1	2
3	4	5	6	7	8	9
10	11	12	13	14	15	16
17	18	19	20	21	22	23
24	25	26	27	28	29	30

宮原眼科冰淇淋

蝴蝶酥餅

奶油脆餅

土鳳梨酥

乳酪蛋糕

草莓冰淇淋

MIYAHARA

宮原

百花福花

草莓龍眼蜜乳酪冰淇淋＋巨峰葡萄冰淇淋
with 草莓聖代杯

至「宮原眼科」幫公司採買年節禮盒，一見牡丹花、蝴蝶、寶藍色、老虎等元素，也被
感染了喜慶歡騰氣氛。公事完成後，在如色票般的水果冰淇淋櫃前猶豫一輪，組成聖代
杯站在寒冷的騎樓分食。

TOKUSHIMA
ももいちご

FUKUOKA
あまおう

EHIME
ひめみづき
媛美月みかん

ICECREAM
白蘭地櫻桃.
草莓牛奶.琴酒草莓

MIAOLI
豐香草莓琴酒凍

PARFAIT
cherry &
Strawberry

過年前回以前工作的食堂午餐,是一種回娘家的儀式。日子裡有一些如日曆般提醒季
節轉換的代表物,比如菜市的蔬菜手寫板,或是食堂的季節水果帕菲。

180

修補

前陣子把穿了六七年的勃肯涼鞋拿去整理。店員掀開鞋側一看，「哎呀軟木都剝落磨損了，這雙穿很久了吧？」鞋子換底費用1500元，「現在這種真皮的款式也停產了，目前類似的只有合成皮。」她說。幾週後去取回，除了鞋上原先鐵扣有點脫漆痕跡以外，和一雙全新的鞋沒什麼兩樣，卻只要新款的一半價格不到。

　　姑且不去思考「換了鞋底的鞋是否是同一雙鞋」這種哲學謎題，比起「穿壞就丟棄、買新的一雙」的消費模式，如果可以的話，我還想繼續再穿這雙鞋六七年，然後再送補整理一次，直到不能補為止。想起曾聽某間專賣天然生活道具店主說過，以前的亞鉛桶耐用不易壞，可能一用就是一甲子，而商人若為了賺錢，會改生產便宜又容易破損的塑膠製品；入手價格低廉，消費者也會較不珍惜、更快速的淘汰，形成一種循環。現下似乎真是如此，在產品設計和廣告行銷聯手鼓吹下，物品的消費週期越來越短，身邊每季換一雙新鞋、兩三年換一支新手機、五年換一台新車的人比比皆是；但被捨棄的那些，真的已經不能用了嗎？

　　比起來，我還是傾向想盡辦法修補現有物品的傳統模式。

　　幾年前到訪一間古道具店時，店主穿了一襲連身布洋裝，袖口附近有個明顯補丁，那時看到心想：「啊，她是真的很喜歡這件衣服。」我想喜愛古董、舊貨的人，就是能看見那些物品身上的鏽蝕、斑剝、漬痕之美，能嗅到見證過風霜的韻味，自然也是同等地對待身上之物。也因此後來我也享受起替家人或自己縫補衣物的家務時光，彷彿也把我的心意織藏在衣褲裡頭。

　　又，二十多歲在日本打工，工作的老闆同時開了書店、古道具店、青旅，還會在友人的咖啡館開授「金繼ぎ」課，這是日本自 15 世紀以來用漆與金粉修補器皿的技藝，不是遮掩，而是大方讓疤痕也成為一種裝飾；當時看著來上體驗課的太太小姐們，一個個從布巾中小心翼翼拿出有缺口的馬克杯、碎成一半的盤子，既羨慕又嚮往。「不僅僅是修復破碎、裂縫的器皿而已，金繼是讓物品變得比過往更有價值、更具深厚意義。」寫在課程介紹上的，是日本人愛物惜物的精神宣言。

在開始有消費能力以來，父母總是叮嚀「買好一點的，用久一點」，早期會困惑明明家境不算富裕，何以有這樣奢侈的教導。直到這幾年自己成家了才慢慢能體會。衣櫃拉開，還有幾套從大學時期起穿的衣服；現在家中的落地書櫃是從老家搬來，從我國小使用至今；婚後開的車是婆婆轉讓的二手福斯，車齡十多年……這些物品在新品時期或許還沒那麼有感情，有些甚至還有「湊合著用」的意味，但因有一定的品質，日日相處及偶爾的保養維修也逐漸滋養情意，那是如夫妻般，因為一起共度了摩擦、低潮、爭執後而更緊實的關係；那也是有如複利般，得要長時間持有，到後期才能享用到的甜美果實。

當修補成為選項，將減緩了捨不得用、怕用壞的擔憂，將會購買自己真正喜愛的物品日日使用，不再用次級品充數，無形間也影響了消費觀。而一旦不抱持「壞了或不好用就再買」的速食心態，反倒能在有限度使用中懂得珍惜，如同人終將一死，也才會更認真生活。修補不光是念舊，是帶來更有意識地消費，漸漸確立自己的喜好和品味。

生活中試著去學會欣賞時間的痕跡、學會擁抱缺陷、學會珍視裂痕；一旦選擇修補而非汰換，感情於焉滋長，才是真正愛上一件物事的法門。

HON TAKASSAGOYA 'ECORCE ⅩⅩ
本髙砂屋 エコルヒ

訂了一盒神戶老鋪「本高砂屋」的「ECORCE」。又薄又酥脆的法蘭酥，用節慶感十
足的紅、綠、金、銀色錫箔紙包裹。過年期間放在餐桌上，朋友來訪時，像揀寶石般
一人挑一塊，配著塞風咖啡，份量很剛好。

ebruary

2

WEDNESDAY (CN)(HK)(KR)

2 February
M T W T F S S
 1 2 3 4 5 6
7 8 9 10 11 12 13
14 15 16 17 18 19 20
21 22 23 24 25 26 27
28

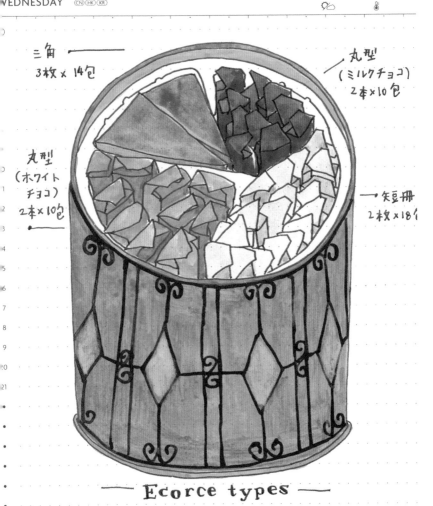

三角
3枚 × 14包

丸型
(ミルクチョコ)
2本×10包

丸型
(ホワイト
チョコ)
2本×10包

矢豆冊
2枚×18個

— Ecorce types —

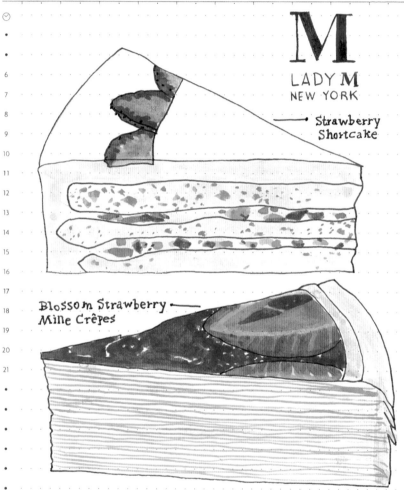

M
LADY M
NEW YORK

→ Strawberry Shortcake

Blossom Strawberry →
Mille Crêpes

年初一，早餐後和先生到書店購書，新的一年也要從閱讀開啓。回家前在 LADY M 挑了四片千層蛋糕，和家人一起配著手沖自家烘的咖啡分食，現代的年味。

February

6

SUNDAY CN

2 February
M T W T F S S
1 2 3 4 5 6
7 8 9 10 11 12 13
14 15 16 17 18 19 20
21 22 23 24 25 26 27
28

POPCORN
Mille Crêpes

Checkers

February

8

TUESDAY

2 February
M T W T F S S
1 2 3 4 5 6
7 8 9 10 11 12 13
14 15 16 17 18 19 20
21 22 23 24 25 26 27
28

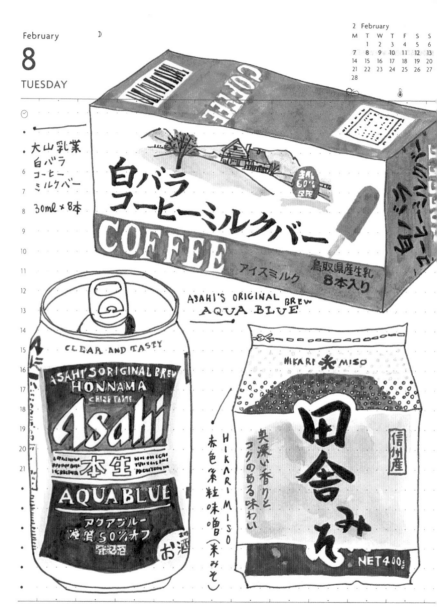

大山乳業
白バラ
コーヒー
ミルクバー

30ml × 8本

6
7
8
9
10
11
12
13
14
15
16
17
18
19
20
21

ASAHI'S ORIGINAL BREW
AQUA BLUE

幾年前在鳥取背包旅行時，下榻的青旅裡附設了咖啡館，菜單裡有一項「白玫瑰咖啡
歐蕾」，問店員才知道是當地特產的大山牛乳飲品。後來連著幾晚都會點一杯，在超
商看到也會把握地域限定。這天在裕毛屋冰櫃看到同款冰棒，回味旅行的滋味。

February

12

SATURDAY

2 February

M	T	W	T	F	S	S	
		1	2	3	4	5	6
7	8	9	10	11	12	13	
14	15	16	17	18	19	20	
21	22	23	24	25	26	27	
28							

番茄肉醬義大利麵一直是家中的常備料理。洋蔥、大蒜、絞肉、蘑菇、罐裝番茄泥、紅酒;燉煮一大鍋的話,還可分裝冷凍。和熱呼呼的麵條或通心粉拌在一起,撒上起司粉和香料粉;簡單快速又不隨便的一餐。

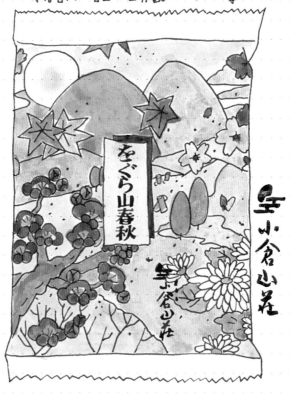

小さなあられに込めた
『小倉百人一首』の世界観と日本の四季。

先生的朋友寄來賀年卡,及一袋京都「小倉山荘」的煎餅組「をぐら山春秋」,說是
分享家中的常備品。初霜、紅葉、落花、有明之月……季節的豐美濃縮至一片片米菓中,
認真凝視、專注品嚐這珍貴的每一口。

February

16

WEDNESDAY

2 February
M	T	W	T	F	S	S
	1	2	3	4	5	6
7	8	9	10	11	12	13
14	15	16	17	18	19	20
21	22	23	24	25	26	27
28						

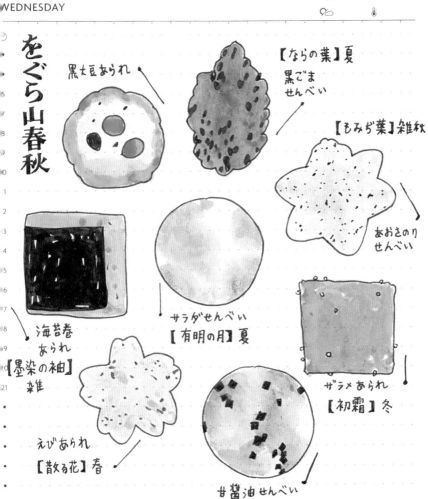

をぐら山春秋

黒大豆あられ

【ならの葉】夏
黒ごま
せんべい

【もみぢ葉】雑秋

あおさのり
せんべい

サラダせんべい
【有明の月】夏

海苔巻
あられ
【墨染の袖】
雑

ザラメあられ
【初霜】冬

えびあられ
【散る花】春

甘醤油せんべい

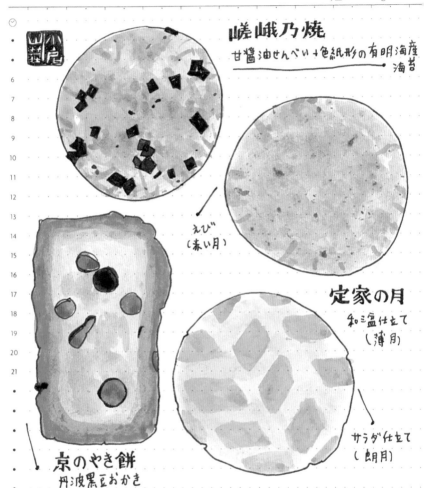

嵯峨乃焼
甘醤油せんべい＋色紙形の有明海産
海苔

えび
（赤い月）

定家の月
和三盆仕立て
（薄月）

サラダ仕立て
（朗月）

京のやき餅
丹波黒豆おかき

6
7
8
9
10
11
12
13
14
15
16
17
18
19
20
21

公婆來訪，捧著「小倉山莊」的新年禮盒轉贈給我們，突然變成煎餅富翁了。沖一壺
一保堂的熱焙茶配著，是謂京都午茶。

February

24

HURSDAY

2 February

M	T	W	T	F	S	S
	1	2	3	4	5	6
7	8	9	10	11	12	13
14	15	16	17	18	19	20
21	22	23	24	25	26	27
28						

干支飴 えとあめ
→ 令和四年 壬寅歳

干支印 たまごせんべい

丹波
黒豆煮

貝あわせ最中

百人一首
貝あわせ最中

木由子飴

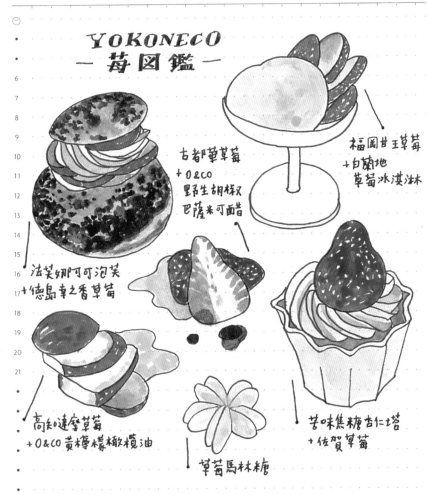

YOKONECO
— 莓図鑑 —

古都草草莓
+ O&CO
野生胡椒
巴薩米可醋

福岡甘王草莓
+白蘭地
草莓冰淇淋

法芙娜可可泡芙
+德島幸之香草莓

高知遠室草莓
+O&CO黃檸檬橄欖油

草莓馬林糖

苦味焦糖杏仁塔
+佐賀草莓

用「莓圖鑑」作為草莓季的尾巴。法芙娜可可、橄欖油、杏仁塔、馬林糖，探索各種味
覺組合的可能性，總在入口時嚐到意外和驚喜。

旅行

大多數的週末閒暇我是熱愛繭居的。讀書、寫字、畫圖、下廚、整理房間……在家不無聊，總有源源不絕讓我充電放鬆的事物。反倒旅行，怎麼想都是一件麻煩事，要出門、要面對各種無法掌控的變化、要花大量時間移動；但往往從旅程回到原先日常後，才發現自己變得更有活力、有新的動能或靈感。也許旅行和運動相似，當下身體會累、不是太舒適，卻能在腦內積累快樂，鍛鍊品味的肌肉。

　　往年會把有限的假期和預算留給國外旅行，這一兩年則不得不把目光放回國內，卻也有些新收穫。

　　快三歲的女兒正在好奇好動的年紀，我和另一半愛去的美術館咖啡店，對她來說過於靜態文藝待不久；在家則沒事找事、這個不行那個別碰，易起爭執。於是後來乾脆趁著天氣涼爽的午後，一家人揹著野餐墊，沖一壺咖啡，步行到鄰近的科博館或美術館，覓一棵無人的樹下，踢掉鞋子，趴在草皮上讀報或輕鬆的書，微風吹來鳥鳴和落葉，偶爾輪流陪孩子丟飛盤、撿樹枝或探索；嘴饞時吃點

簡單水果，或去買盒雞塊、現烤的雞蛋糕，野餐之樂即在於此，隨興、無計畫、力在追求休息時應得的鬆散和慵懶。

這樣的追求也同樣適用於旅行。

小家庭的小旅行容許彈性，基本上行前只會訂住宿、決定日期，出發前一晚花十分鐘查一下能有的行程選項，當日且看且走；這是幾次行前計畫派不上用場後的權宜之計。有時我們可能一早興匆匆從市區開車一個半小時至谷關，預計想走森林步道，但孩子在山路迴繞間吐了兩回，半路停下清理時甚至掃興的想折返，到目的地已疲倦；於是實際行程變成：先去入關博物館看蝴蝶標本，山產店飽餐白斬雞後，在溫泉公園泡腳、樹下躺椅小寐，回程行經新社，心血來潮採了幾籃香菇回家入菜。

當別人問起行程，想了想總得出「沒什麼」的結論。我們家的行程，往往有意無意省略了那些「必去、必吃」的景點餐廳，僅有

一兩個行程的好處是，能盡情享受無時間限制地自由瀏覽、漫遊，「沒有非去不可的地方，沒有非做不可的事。」一行禪師在《真正的家》一書中提到，佛教傳統中，理想的人是羅漢或菩薩，都是無為的人。

　　無為旅行的最佳解是尋一處有自然的旅宿，比如農場或露營。

　　一整年家庭旅行的額度不過五六回，這之中便去了三次位在台南東山的「仙湖農場」。先生曾因公開會住過一晚仙湖、並認識主人後，這裡便成為我們犒賞或放鬆的去處。農場房間落地窗望出去是龍眼山，可拉竹席在露台沏茶吃桂圓點心，或是夜裡全家在澡池泡得熱呼呼滑溜溜地入睡；隔日孩子可沿坡上後山一路點名鴨鴨小雞小豬兔兔，或夏日在水池戲水；下山順道晃去沒什麼人也沒什麼商業氣息的老街，聞桂圓飄香，坐麵攤、喝冬瓜汁，樸實又靜謐。

　　最近一趟農場旅，傍晚入房後我們決議下山吃晚餐。開在漆黑又微雨的狹窄山徑，兩側與人等高雜草包夾、山路彎道街燈閃爍不

止……氣氛詭譎緊繃，無人敢作聲。半小時後終於抵達關仔嶺，沒做功課的我們放慢車速，憑著直覺挑了一間宛如荒野中客棧的甕仔雞店，屋裡油氣炊煙瀰漫、伙計忙進忙出從對面廚灶架著雞不停來回送餐，飯菜一上桌，晶亮晃晃的雞油淋上白飯的剎那，在在呼應了隔天我在《貝加爾湖隱居札記》書裡讀到的：「文明之道，在於將最精緻的享樂與無時不在的危險，做出巧妙連結。」而飯後回房望山泡澡，三口躋身一缸，那是比五星飯店更奢侈的事，也如書裡另一段所言：「奢華並不是一種狀態，而是越過一條界線的過程，亦即過了這道門檻後，所有痛苦瞬間消失。」

如果不是這場瘟疫，也許我不會懂得珍視家附近的公園草皮，或動物園，或鄉間農場；以前認為要遊歷四方、見多識廣才會「找到」新鮮有趣的事物，現在則覺得，一旦能「看到」這些日常中平凡普通事物的亮點，才是眼光成長、感受力提升的證明。

這也是家庭版的「旅行的意義」。

DEVON CREAM COMPANY

ENGLISH
DOUBLE
CREAM

ANTICO MOLINO E PASTIFICIO
1912
IN CAMPOBASSO

ENGLISH
DOUBLE
CREAM

la Molisana

SUGO
ARRABBIATA

アヲハタ
まるごと果実 いちご

ANTICO MOLISANA PAVA

la Molisana

SUGO
ARRABBIATA

アヲハタ
まるごと果実
いちご
Strawberry

果物だけの日

友人推薦的拉麵店「元氣屋」，離住處不遠；週六晚上開店前半小時到，竟還要等一
小時，甚少爲了餐廳排隊候位的我們很是詫異。趁空檔至百貨超市探買。

March

6

SUNDAY

3 March
M T W T F S S
1 2 3 4 5 6
7 8 9 10 11 12 13
14 15 16 17 18 19 20
21 22 23 24 25 26 27
28 29 30 31

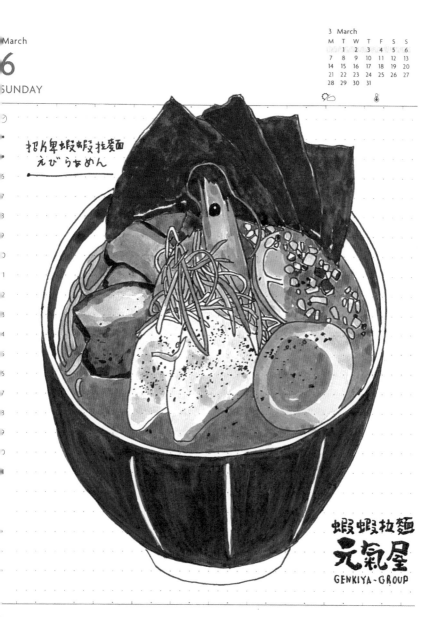

招牌蝦蝦拉麵
えびらめん

蝦蝦拉麵
元氣屋
GENKIYA-GROUP

最近吃拉麵突然體悟到，好吃歸好吃，但身體似乎已經負擔不起濃厚油膩湯頭或肉量
增倍這樣的食物了。

SHIP
TO
amazon.co.jp

渡辺有子の
家庭料理
季節ごとの
覚え書きと
レシピ

東京の美しい洋食屋
■ 井川直子

牛肉と
ブルーベリーの
ハーブサラダ

海老と
セロリの春巻と

在國外網站訂了幾本日文食譜和散文書。想練習一些黑醋豚肉、味噌煮、南蠻漬等家常料理;在反覆之間增添新意,在基本裡頭尋求變化。

March

10

THURSDAY

3 March
M	T	W	T	F	S	S
	1	2	3	4	5	6
7	8	9	10	11	12	13
14	15	16	17	18	19	20
21	22	23	24	25	26	27
28	29	30	31			

きのこマリネ

天然生活の本

朝食の本　細川亜衣
Ai Hosokawa
季節と旅を味わう77の料理

くりかえし料理

失敗や工夫も重ねて、進化し続ける。
家庭料理の食卓、407品。
大切な人のために心を込めて

くりかえし料理
飛田和緒

Piemonte

りんごのトルタ

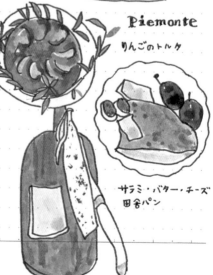

サラミ・バター・チーズ
田舎パン

205

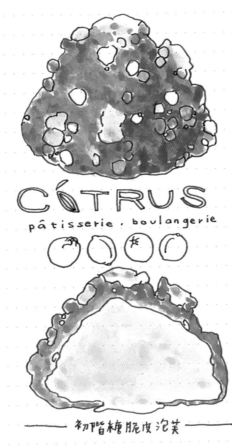

CÓTRUS

pâtisserie · boulangerie

—— 初階糖脆皮泡芙 ——

下午休假，返家前順道至很受歡迎的「蜜柑」外帶點心。平日下午客人進進出出，麵包蛋糕種類繁多，冷藏櫃裡每一種鮮奶油蛋糕讓人看得雙眼發愣，想每款都試一輪。

March

16

WEDNESDAY

3 March
M T W T F S S
1 2 3 4 5 6
7 8 9 10 11 12 13
14 15 16 17 18 19 20
21 22 23 24 25 26 27
28 29 30 31

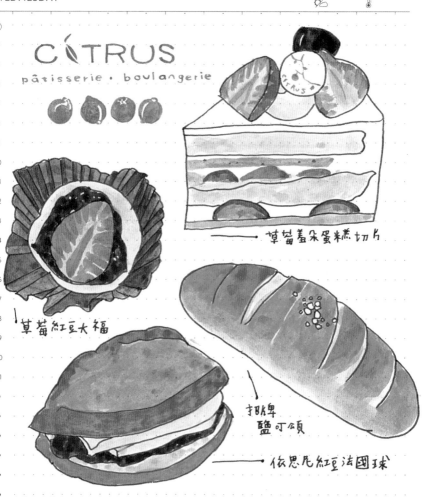

草莓蓋朵蛋糕切片

草莓紅豆大福

邦妮
鹽可頌

依思尼紅豆法國球

回家泡了熱茶配初階糖脆皮泡芙，酥脆的餅皮和淡淡香草味的卡士達……想要每週去
探買一趟的點心屋。

保湿クリーム
MOISTURISING
CREAM

エイジングケア
コンディショナー
CONDITIONER

保湿クリーム・無香料用
MOISTURISING CREAM

エイジングケア
コンディショナー
CONDITIONER

乳液・敏感肌用・高保湿タイプ
MOISTURISING MILK・HIGH MOISTURE

乳液・敏感肌用
高保湿タイプ
MOISTURISING MILK
HIGH MOISTURE

シャワー
ブラシ
SHOWER
BRUSH

自從讀了相關的書後，更篤定保養的簡單及基本原則：比起「用哪一種」，「如何正確使用」更重要：適度保濕、安全防曬。大道至簡，間接地也擺脫了這部分的資訊焦慮，無香料色素刺激、價格落在「不會捨不得用」的範圍即可。

March

28

MONDAY

3 March

M	T	W	T	F	S	S
	1	2	3	4	5	6
7	8	9	10	11	12	13
14	15	16	17	18	19	20
21	22	23	24	25	26	27
28	29	30	31			

宗田鰹とかつお・昆布
だしパック

國產爆米花
Caramel Rose Salt
Popcorn

無選別 しょうゆ揚げせん
Fried Rice Cracker
Soy Sauce

スパゲッティ 1.6mm Spaghetti

竹箸
21cm

當下廚自炊變成一種常態，逛生活雜貨店最常流連在廚具、餐桌用品區；也更有藉口在料理乾貨區尋覓好看包裝的食材。

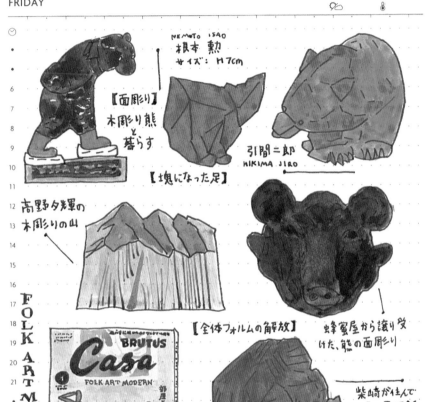

NEMOTO ISAO
根本 勲
サイズ: H7cm

【面彫り】
木彫り熊
と
暮らす

引間二郎
HIKIMA JIRO

【塊になった足】

高野夕輝の
木彫りの山

FOLK ART MODERN

【全体フォルムの解放】

蜂蜜屋から譲り受
けた、熊の面彫り

BRUTUS
Casa
FOLK ART MODERN
都屋と器物

柴崎が住んで
いた八雲町まも
川で神木として
祀られていた
樹齢850年
のオンコを用
いた傑作。

每年一月是新的一年開始，四月則是日本新的學年開始：這兩個時期的雜誌常會出現整
理、佈置房間的主題。每一年都跟著在裡面找尋改造房間的靈感和動力。

April

2

SATURDAY

4 April
M	T	W	T	F	S	S
			1	2	3	
4	5	6	7	8	9	10
11	12	13	14	15	16	17
18	19	20	21	22	23	24
25	26	27	28	29	30	

昭和50年（1975）
H22.5cm
八雲町木彫り熊資料館

CARVED WOODEN BEAR

VINTAGE

抽象熊の作家たち。

北海道土産として多くの人がイメージする"鮭熊"
とは異なる、作家性の高い"抽象熊"。

柴崎重行

SHIGEYUKI SHIBASAKI

211

April

4

MONDAY

4 April
M T W T F S S
　　　　1 2 3
4 5 6 7 8 9 10
11 12 13 14 15 16 17
18 19 20 21 22 23 24
25 26 27 28 29 30

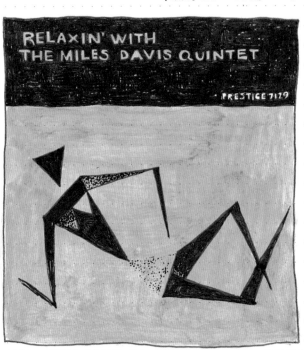

MILES DAVIS trumpet
JOHN COLTRANE tenor saxophone
RED GARLAND piano
PAUL CHAMBERS bass
PHILLY JOE JONES drums

RELAXIN' WITH
THE MILES DAVIS QUINTET

PRESTIGE 7129

1 IF I WERE A BELL 8:13 2 YOU'RE MY EVERYTHING 5:15
3 I COULD WRITE A BOOK 5:06 4 OLEO 6:15 5 IT COULD HAPPEN TO
YOU 6:34 6 WOODY'N YOU 4:59

所謂經典，大概就是，聽了平台上的播放清單或新專輯後，歎一口氣還是回頭按下「The Miles Davis Quintet」的「ING 錄音」系列，Cookin'、Steamin'、Relaxin'。聽一百次仍新奇感動，聽一百張不如只聽這張。

喜歡讀生活風格或料理的書，尤其是藏有作者個人使用習慣偏好的那種；在筆記本抄下會想常吃的食譜，偶爾跟著試驗看看書上的調味或料理方式，比如日常用油都改用橄欖油。

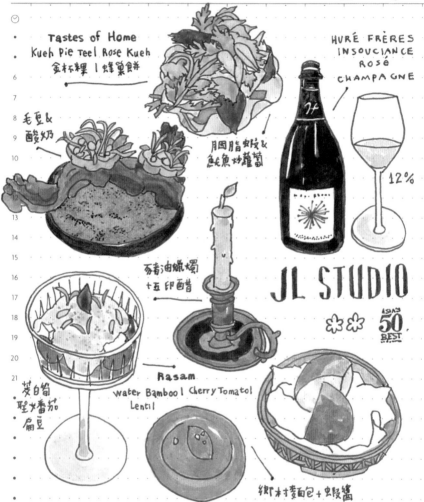

Tastes of Home
Kueh Pie Teel Rose Kueh
金杯粿 | 烽菓餅

毛豆&
酸奶

月國脂蝦&
魷魚炒蘿蔔

豬油蠟燭
+五印酢醋

Rasam
Water Bamboo | Cherry Tomato |
Lentil

茭白筍
聖火番茄
扁豆

HURÉ FRÈRES
INSOUCIANCE
ROSÉ
CHAMPAGNE

12%

JL STUDIO
✿ ✿ ASIA'S 50 BEST

鄉村麵包+蝦醬

近兩三年，生日這天都會和先生找一間沒吃過的餐廳慶祝（結婚紀念日則固定到法森小館），今年訂在 JL Studio。豬油、蝦醬、肉骨茶、椰子；家鄉、自我、在地，融合出南洋風味的春日宴席。

April

18

MONDAY (UK) (FR) (IT) (DE) (HK)

4 April
M	T	W	T	F	S	S
				1	2	3
4	5	6	7	8	9	10
11	12	13	14	15	16	17
18	19	20	21	22	23	24
25	26	27	28	29	30	

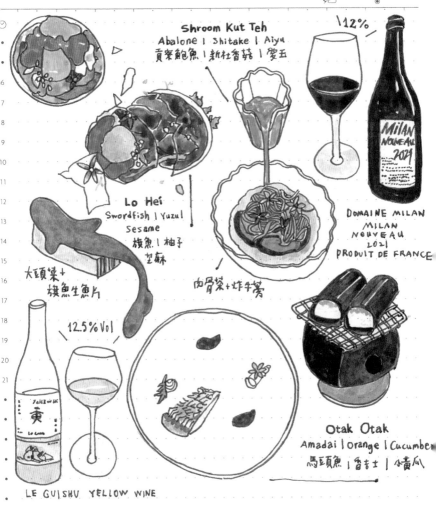

Shroom Kut Teh
Abalone | Shitake | Aiyu
貢寮鮑魚 | 新社香菇 | 愛玉

12%

Lo Hei
Swordfish | Yuzu |
Sesame
旗魚 | 柚子
芝麻

大頭菜+
旗魚生魚片

內骨葉+炸牛蒡

DOMAINE MILAN
MILAN
NOUVEAU
2021
PRODUIT DE FRANCE

12.5% Vol

LE GUISHU YELLOW WINE

Otak Otak
Amadai | Orange | Cucumber
馬頭魚 | 香吉士 | 小黃瓜

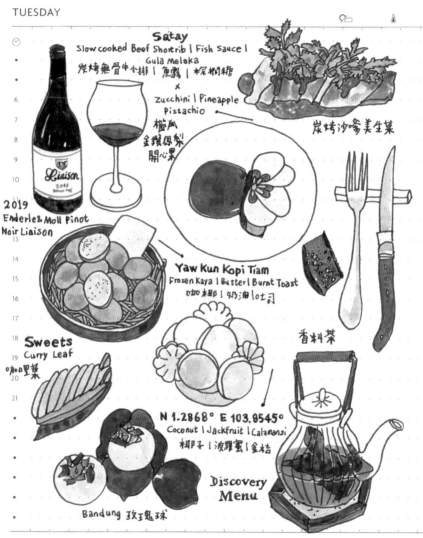

Satay
Slow cooked Beef Shortrib | Fish Sauce |
Gula Melaka
炭烤無骨牛小排 | 魚露 | 椰椶糖
×
Zucchini | Pineapple
Pistachio
櫛瓜
金鑽鳳梨
開心果

炭烤沙嗲美生菜

2019
Enderle&Moll Pinot
Noir Liaison

Yaw Kun Kopi Tiam
Frozen Kaya | Butter | Burnt Toast
咖央醬 | 奶油 | 吐司

香料茶

Sweets
Curry Leaf
咖哩葉

N 1.2868° E 103.8545°
Coconut | Jackfruit | Calamansi
椰子 | 波羅蜜 | 金桔

**Discovery
Menu**

Bandung 玫瑰鬼球

平凡的食材創造出意想不到的組合和口感,是味道的魔術師,是一場無冷場的秀;既能
製造驚喜,又不譁眾取巧式的曖曖內含光。

畫具

我不是認眞貫徹「工欲善其事，必先利其器」的那一派，反倒是傾向佩服騎淑女車登山、或棒球賽不花大錢聘高薪球員就贏得大聯盟冠軍的那一派；能用最陽春或低成本的形式展露對該項嗜好、運動的純粹的熱愛，更能激勵我心。

　　工具固然重要，但有時候中級到高級之間的細微差異，初學者有時是感覺不出來的，甚至會因高價而捨不得使用、減少練習頻率。挑選畫具時，比起廠牌，我向來更看重順手度、合適性、取得方便與否；當畫筆在隨處的文具店賣場皆可購得、畫紙平價如廁紙時，畫圖便眞正成爲尋常生活中的一件事；自己花時間摸索出的一套工具，更可能琢磨出個人的品味與風格。

水彩

　　大學時期某次旅行前，聽了畫室老師建議，跟著同學團購了「SAKURA Koi 塊狀水彩盒」，最陽春的 12 色不過眼影盒大小，放在行李箱裡不佔空間，每天行程結束後回到旅宿房間，拿出筆記

　本和水彩盒即能寫畫當日遊記，試過一次就迷上這樣的輕裝配備了。後來不只旅行，在家畫圖、有陣子去咖啡館畫日記都是帶著這盒，再另帶一支慣用的水彩筆，空果醬罐則當做筆洗。時至今日，幾本書的出版、接案都還是習慣用這個，頂多從 12 色換成 18 色。

<h2 style="text-align:center">筆</h2>

　繪製日記的過程大致是鉛筆草稿、代針筆描邊後，水彩筆上色。

· 鉛筆是用了十幾年的「LAMY safari 霧黑自動鉛筆」，大學畢業後第一份工作在誠品書店，這是某一年的員工禮物，握筆舒適，本以為自動鉛筆應沒有太多差異，但用了順手就不習慣他牌或一般鉛筆了。去柏林旅行時只帶了這支鉛筆和筆記本，便完成遊記（後來出版成 zine《My Berlin Diary》）。

· 描邊用的黑筆則選購文具店常見的「uni pin 代針筆」，筆尖用 0.1 細，碰到水彩不暈染。

．水彩筆在美術社挑，不刻意找品牌，以平價、具彈性的貂毛筆為佳，也不介意合成纖維，購買時大多是一次挑兩三支不同廠牌、不同號數的比較使用看看，有時紙質不同，筆和顏料的呈現也會大不同。

日記本

一開始寫手繪日記和遊記時，試過各樣空白筆記本：Moleskine、TRAVELER's notebook、美術社素描本……只要看到尺寸合用、紙質適合畫圖、可完全平攤的空白筆記本，就會買來試試，無固定使用品牌。

過去由於慣用空白本子，每年底文具店的「手帳季」就沒有特別關注，但前幾年開始流行「一日一頁」手帳，這和過去常見的週記事、月記事等單位不同，一個日期即一頁，365頁但又不笨重，而比起空白筆記本又多了某種約束性、想要填補的責任感，更能鞭策自我完成日日紀錄。最具代表性的ほぼ日手帳（HOBONICHI）、強調「留白」的 Midori MD Diary……等眾多文具品牌皆推出此類

產品，每到十月卽百花齊放；一開始要選用時難免陷入猶豫，有時光憑想像、看他人使用，跟自己實際使用需求還是有落差，得要親自在書店翻過、買過、寫過、畫過才知道適不適合自己。

　　我的日記以圖爲主，因此挑選手帳在意的重點和空白筆記本類似，前幾年用了日本 MARK' S 公司發行的「EDiT 手帳」後，就連續多年慣用、不再尋覓他牌了。EDiT 一日一頁手帳的 B6 尺寸和我平常習慣的構圖大小差不多；加上簡潔的日期頁面，沒有多餘的資訊，輔助寫字的小灰點若有似無，也不干擾畫圖；每年會挑選不同封面顏色以變換心情。手帳的內頁紙主要是替書寫者設計，也需考量到總厚度重量，因此對畫圖來說相對較滑、較薄，上色若用了太多水會有點上不了色、紙面也較易皺，但有時面對困難的順應和調整似乎也能隨之成爲某種風格。

（本書內頁卽是擷取了 2020 年至 2022 年使用 EDiT 手帳的日記。）

MARK'S INC

公司網址：https://www.online-marks.com/

EDiT 手帳官方 Instagram：https://www.instagram.com/edit_marks/

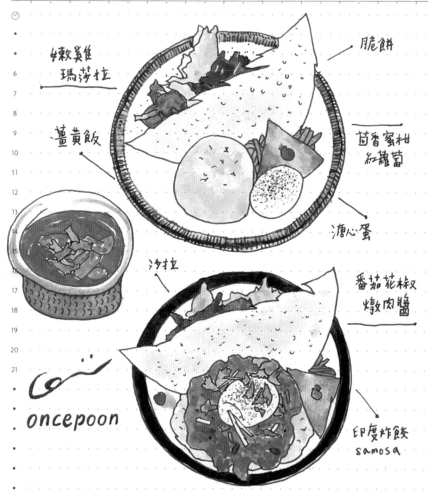

嫩雞瑪莎拉

脆餅

薑黃飯

茴香蜜柑紅糖醬

溏心蛋

沙拉

番茄花椒燉肉醬

oncepoon

印度炸餃 samosa

和先生約好同一天開車往返台北，跟各自的編輯開會。傍晚兩人結束行程後，一起散步去停車場附近的咖哩店。白色單車和綠珊瑚停靠在轉角落地窗前，層架上放了《夜の木》繪本，留白但又在意細節：恍如步入東京巷弄小館。

april

22

FRIDAY

4 April
M T W T F S S
1 2 3
4 5 6 7 8 9 10
11 12 13 14 15 16 17
18 19 20 21 22 23 24
25 26 27 28 29 30

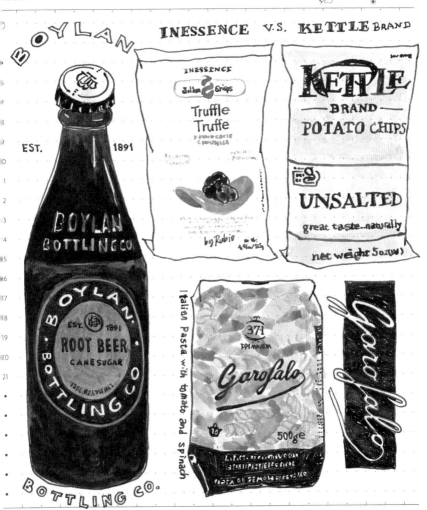

跟編輯開會約在百貨公司餐廳，等待先生行程結束的空檔，到樓下超市晃晃。賣 deli 熟食和壽司的專櫃、義大利老牌巧克力、在玻璃櫃疊起高高的麵包圓球和長棍……明亮又高級的異國氛圍。提著一袋洋芋片和玻璃罐裝汽水回家。

April

24

SUNDAY

4 April
M	T	W	T	F	S	S
				1	2	3
4	5	6	7	8	9	10
11	12	13	14	15	16	17
18	19	20	21	22	23	24
25	26	27	28	29	30	

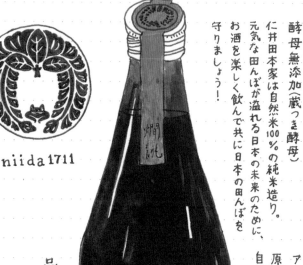

niida 1711

しぜんしゅ 生酛 燗誂

酵母無添加（蔵つき酵母）

仁井田本家は自然米100％の純米造り。

元気な田んぼが溢れる日本の未来のために、

お酒を楽しく飲んで共に日本の田んぼを

守りましょう！

品目 **日本酒** 内容量 **720**ml

甘

アルコール分 14度・精米歩合 80%

原材料名 米（国産）・米糀（国産米）

自然栽培米

辛

收到今年生日的禮物酒，是日本福島 300 年的酒藏「仁井田本家」所釀的清酒。自然米
和天然水釀成的自然酒，使命寫著「成爲守護日本稻田的酒藏」；搭配瓶身纖細清秀的
手寫字酒標，優雅而堅毅。

April

28

THURSDAY

4 April

M	T	W	T	F	S	S
				1	2	3
4	5	6	7	8	9	10
11	12	13	14	15	16	17
18	19	20	21	22	23	24
25	26	27	28	29	30	

每週打羽球的球館旁有間便利商店。今天打球前，在門口看見幾個大叔，人手一支新上市口味的霜淇淋，坐在台階上滿足的臉；忍不住和朋友結伴去吃了半小時才開始打球。夏天要到了呢。

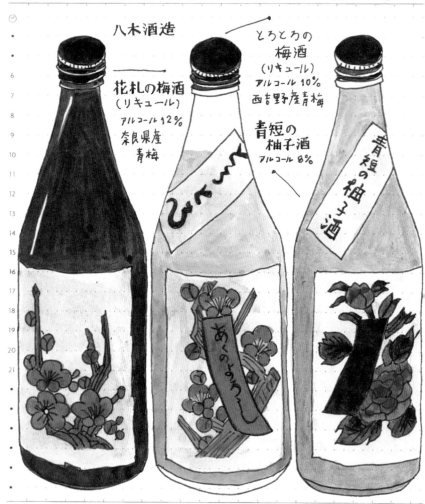

八木酒造

花札の梅酒
（リキュール）
アルコール 12%
奈良県産
青梅

とろとろの
梅酒
（リキュール）
アルコール 10%
西吉野産青梅

青短の
柚子酒
アルコール 8%

醸梅子的季節。老家院子的青梅有土澀味，改用那瑪夏野梅糖漬了三瓶，泡琴酒一罐。
整理冰箱和儲藏櫃，找到以前在小器買的八木酒造梅酒和柚子酒空瓶，酒標的系列畫作
排排站讓人想持續蒐藏。

May

6

FRIDAY

5 May

M	T	W	T	F	S	S
						1
2	3	4	5	6	7	8
9	10	11	12	13	14	15
16	17	18	19	20	21	22
²³⁄₃₀	²⁴⁄₃₁	25	26	27	28	29

prestige

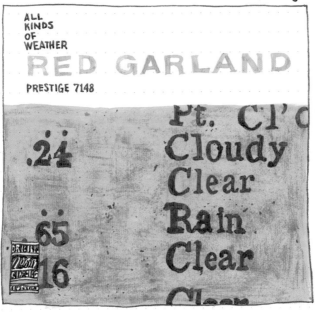

ALL KINDS OF WEATHER

RED GARLAND

PRESTIGE 7148

Pt. Cl'o
.24 Cloudy
 Clear
65 Rain
16 Clear
 Clear

① RAIN 4:14 ② SUMMERTIME 4:44
③ STORMY WEATHER 10:34
④ SPRING WILL BE A LITTLE LATE THIS YEAR 5:41
⑤ WINTER WONDERLAND 5:20 ⑥ 'TIS AUTUMN 9:07

RED GARLAND – piano PAUL CHAMBERS – bass
ARTHUR TAYLOR – drums Recorded in Hackensack, NJ; November 27, 195

身為爵士樂初心者，還是覺得鋼琴三重奏最易入耳。Red Garland Trio 的《All Kinds Of Weather》專輯封面，碧青底色和打字機字型讓人感覺清爽，夏日連綿梅雨季的配樂。

WANDER 007

繪日記

作　　　者　Fanyu 林凡瑜
美　　　術　謝捲子@誠美作
社長暨總編輯　湯皓全
出　　　版　鯨嶼文化有限公司
地　　　址　231 新北市新店區民權路 108-3 號 6 樓
電　　　話　（02）22181417
傳　　　眞　（02）86672166
電子信箱　balaena.islet@bookrep.com.tw

讀書共和國集團社長　郭重興
發 行 人　曾大福
發　　　行　遠足文化事業股份有限公司
地　　　址　231 新北市新店區民權路 108-3 號 8 樓
電　　　話　（02）22181417
傳　　　眞　（02）86671065
電子信箱　service@bookrep.com.tw
客服專線　0800-221-029
法律顧問　華洋國際專利事務所 蘇文生律師
印　　　刷　勁達印刷有限公司
初　　　版　2023 年 2 月
初版三刷　2023 年 4 月

定價 480 元
ISBN 978-626-72430-8-4
EISBN：978-626-72431-0-7（PDF）
EISBN：978-626-72430-9-1（EPUB）

特別聲明：有關本書中的言論內容，
不代表本公司 / 出版集團之立場與意見，
文責由作者自行負擔

國家圖書館出版品預行編目 (CIP) 資料

繪日記 /Fanyu 林凡瑜作 . -- 初版 . -- 新北市：鯨嶼
文化有限公司出版：遠足文化事業股份有限公司發
行 , 2023.02
　　面；　公分 . -- (Wander ; 7)
ISBN 978-626-72430-8-4(平裝)
1.CST: 插畫 2.CST: 作品集
947.45　　　　112000080